프리다,
스타일 아이콘

불멸의 뮤즈, 프리다 칼로의 삶과 스타일에 관한 이야기

Frida

프리다, 스타일 아이콘

글 찰리 콜린스
일러스트 커밀라 퍼킨스
옮긴이 박경리

서문

스타일 아이콘, 프리다 칼로가 탄생시킨 창조적인 세상의 마력은 너무도 대단해 누구나 한때 매료된 적이 있을 것이다. 전 세계 수많은 사람들이 그림과 사진, 편지와 일기로 남은 그의 유산과 놀라운 옷장 속 세상에 사로잡히고 열광했다.

프리다 칼로는 장 폴 고티에[1]와 크리스티앙 라크루아[2] 같은 디자이너들의 패션 컬렉션에 영감을 주었으며 자신만의 독자적인 운동, 프리다마니아(Fridamania, 프리다 칼로의 삶과 예술에 열광하며 끊임없이 재조명하는 현상 혹은 그런 집단. - 옮긴이 주)의 불꽃을 일으켜 현란한 화관과 일자 눈썹이 전 세계를 휩쓸게 하기도 했다. 머그잔에서 화분에 이르기까지, 일상적이고 다양한 물건에 프리다 칼로만큼 얼굴이 많이 인쇄된 여성은 역사상 찾아보기 힘들 것이다.

프리다 칼로의 생은 짧았지만 아주 특별했다. 프리다의 아버지는 독일인이고 어머니는 스페인계 인디언 혼혈이었는데, 프리다는 이러한 유전적 복합성에서 비롯한 삶의 흥미롭고 다채로운 이원성으로부터 자신의 존재를 창조적으로 직조해 냈다. 프리다는 자신이 자란 독실한 가톨릭 가정에서 벗어나 공산당의 품으로 달려갔고, 그곳에서 자신과 남편의 레종 데트르(raison d'être, '존재의 이유'라는 뜻의 프랑스어로, 모든 사물의 존재와 진리에는 충분한 이유가 있어야 한다는 철학적 사유의 법칙. - 옮긴이 주)를 찾아 예상을 뒤엎는 일들을 맞닥뜨리며 기쁨을 느꼈다.

1 Jean Paul Gaultier, 1952~ , 프랑스의 패션 디자이너로 젠더 정체성을 벗어난 파격적인 디자인을 시도했으며, 코르셋을 겉옷으로 입는 것 같은 발상의 전환으로 여성성은 곧 나약함이라는 고정관념에 도전했다. 가수 마돈나가 그의 의상을 입어 20세기를 대표하는 강하고 카리스마 넘치는 여성을 대변했다.
2 Christian Marie Marc Lacroix, 1951~ , 프랑스의 패션 디자이너로 오트 쿠튀르에서 활약하며 1980년대 패션을 완전히 새로운 방향으로 이끌었다고 평가받는다. 주로 역사적인 것에서 영감을 받아 과거의 복식을 현대와 조화를 이룬 독창적인 디자인으로 발전시켰다.

결코 자기 자신으로부터 자유롭지 못했던 프리다 칼로는 멕시코의 벽화가이자 공산당 주요 당원이던 디에고 리베라[3]에게 집착했고, 그는 곧 프리다의 작업을 이끄는 생명력이 되었다. 예술적 재능과 압도적 카리스마로 멕시코 혁명 이후 이름을 드높였던 디에고 리베라는 프리다 칼로에게 있어 따분한 시골을 벗어날 동아줄이나 마찬가지였다. 두 사람은 함께함으로써 아무도 무시할 수 없는 힘을 이루었고, 이들의 작품과 스타일, 별난 보헤미안 생활은 주변 모든 이들을 매료했다.

하지만 프리다의 인생에 그림과 정치, 정당 활동이 전부는 아니었다. 그의 삶은 여러 번의 불운이 가져다준 극한의 육체적 고통에 지배당했다. 프리다는 여섯 살에 소아마비를 앓아 쇠약해진 오른 다리를 절었다. 훗날에는 버스 사고로 뼈가 산산조각 날 정도로 몸이 부서졌다. 프리다는 이 일로 평생 배 속의 아이를 끝까지 지킬 수 없는 처참한 상황과 마주했고, 석고 코르셋과 고통스러운 수술을 끝없이 견뎌야 하는 불행을 짊어졌다.

그러나 아픔은 그의 잠재력을 깨웠다. 프리다는 거듭되는 붓질을 통해 자신의 고통을 처절한 아름다움으로 승화하기 시작했다. 그림을 그릴 때 그의 불행은 감정적 힘을 이끌어 내는 자양분이 되었고, 부상당한 육체를 극복하고자 하는 도전은 그를 하나의 아이콘으로 탄생시켰다.

삶을 대하는 프리다의 맹렬한 자세는 그를 상징하는 스타일을 만든 열쇠였다. 자신이 살아가는 방식 그대로 대담하게 자신을 꾸몄고, 온갖 멋진 모순을 안은 완전히 독창적인 스타일을 탄생시켰다. 프리다는 복잡하고도 독창적이었고 본능적이고도 직관적이었으며 야성적이면서도 정열적인, 유례없이 독특한 사람이었다. 그는 자신

3 Diego Rivera, 1886~1957, 멕시코의 화가. 벽화를 중심으로 한 예술 활동을 통해 새로운 멕시코의 정체성을 확립해 국가적 영웅으로 추앙받는다. 여성 편력이 심했으며 스무 살 연하의 제자, 프리다 칼로를 세 번째 부인으로 맞았다.

의 시대에 한 사람의 예술가로 살아간다는 것이, 그리고 여성으로 살아간다는 것이 어떤 의미인지 단 하나로 정의되는 것을 거부했다.

프리다는 혁명 후 멕시코를 대표하는 전통 옷을 입기로 했다. 예전에 그의 어머니가 입던 인상적인 테우아나 드레스[4]를 걸치고, 어깨에는 혁명 정신을 드러내는 레보소[5]를 둘렀다. 여기에 유럽 스타일 블라우스를 매치하고 인조 보석 액세서리로 치장함으로써 멕시코 전통 복식의 고유성을 상쇄하곤 했다. 이러한 액세서리는 프리다가 디에고와 함께 전시회에 참석하기 위해 떠나곤 하던 장거리 여행 중에 직접 고른 것이었다.

아름다운 옷차림은 프리다가 삶을 기념하는 일상의 일부였다. 그는 머리를 땋아 밝은 색깔 리본으로 묶고, 신발을 딸랑거리는 방울과 수를 놓은 헝겊으로 직접 꾸미는 등, 자신의 외모를 머리부터 발끝까지 치장하는 데 대단한 자부심을 느꼈다. 동시대 다른 여성 예술가들이 남성용 오버올[6]을 입고 그림을 그릴 때 프리다는 최대한 격식을 갖춘 옷차림으로, 값비싼 비단옷에 물감이 튀어도 아랑곳하지 않으며 수많은 명작을 그려 냈다.

프리다는 육체에 닥친 불운을 패션 스타일로 통제했다. 바싹 마른 한쪽 다리에 양말 여러 켤레를 겹쳐 신거나 자신의 몸을 가둔 석고 코르셋에 직접 꿈속 같은 풍경을 그려 넣었다. 그는 보는 것과 보이는 것을 능숙하게 조작했다. 스스로를 호화로운 비단 갑옷 속에 감추고 그 현혹적인 디테일로 사람들의 시선을 돌리는 데도 전문가였다.

4 Tehuana dress, 멕시코 테우안테펙 지역에서 모계 전통 사회를 이루며 살던 부족 여성들의 전통 복장으로 민소매 상의, 길고 화려한 치마, 정교한 자수 문양이 특징이다. 테우아나족 여성들은 자신의 힘과 사회적 지위를 반영하며 정체성이 드러나는 강렬한 옷차림을 고수했다고 알려져 있다.

5 rebozo, 스페인을 비롯해 멕시코와 과테말라 등 중남미 여성들이 머리나 어깨를 덮기 위해 두르는 긴 스카프.

6 overall, 험한 일을 할 때 입는, 아래위가 한데 붙은 작업복.

자신의 모습을 바라보며 정체성을 탐험하려던 것일까? 프리다 칼로는 짧은 생을 사는 동안 마치 자기 최면을 거는 듯 황홀한 자화상 수십 점을 그렸다. 나르키소스[7]처럼 자신의 모습에 매혹되었고, 어린 시절 살던 집이자 지금은 프리다 칼로 박물관이 된 라 카사 아술[8]에 걸린 여러 개의 거울에 얼굴을 비춰 보며 몇 시간을 보내기도 했다. 전기(傳記)와 예술과 패션 사이의 경계가 희미한 이 자화상들에서 우리는 프리다만의 독특한 옷차림을 발견할 수 있다.

최면을 거는 듯한 프리다의 모습에 이끌린 많은 사진작가가 그 독특한 아름다움을 뷰파인더에 담기 위해 경쟁하듯 대양을 건너 멕시코로 왔다. 이렇듯 프리다는 오늘날까지 독특한 힘을 발산하며 자신을 바라보는 이들을 사로잡고 있고, 세계 곳곳에서 그를 추앙하는 팬이 속속 등장하고 있다.

<프리다, 스타일 아이콘>은 프리다 칼로가 패션을 통해 부리는 매우 특별한 마법을 순수하게 기리고자 하는 책이다. 옷을 대하는 프리다의 태도를 형성한 데에 일조한 극적인 사건부터 2004년에 발견된, 반쯤 잊혔던 화장품과 옷가지에 이르기까지, 대단히 인상적인 프리다의 스타일을 새로운 시각으로 바라볼 것이다.

내가 이 글을 쓰면서 즐거웠던 만큼 여러분도 이 책을 읽으면서 즐겁기를 바란다. 하지만 다른 무엇보다도 프리다 칼로의 고갈되지 않는 영감을 접하며 여러분이 조금 더 용감해지기를, 조금 더 대담해지기를, 그리고 여러분만의 멋진 독창성을 발휘하는 데에 조금 더 적극적인 태도를 갖게 되기를 바란다.

7 Narcissos, 그리스 신화에 나오는 미소년. 에코의 사랑을 받아들이지 않았다는 이유로 네메시스에게 벌을 받아 호수에 비친 자기 모습을 사랑하며 그리워하다가 결국 물에 빠져 죽어 수선화가 되었다. 나르시스라고도 한다.
8 La Casa Azul, '파란 집'이라는 뜻을 지닌 프리다 칼로의 생가. 현재 멕시코시티에 위치하며 프리다 칼로와 디에고 리베라를 비롯한 동시대 화가들의 유품과 작품이 다수 소장 및 전시되어 있다.

Growing Pains

성장통

프리다 칼로는 어릴 때부터 남다른 안목을 키웠다. 어린 프리다는
아름다움에 대한, 그리고 훗날 스타일을 향한 그의 탐욕에 영향을 미치는
영감의 파편들을 포착했다.

두려움이 없는 프리다

프리다 칼로는 1907년 7월 6일, 경제적으로 풍족한 코요아칸[1]에서 태어났다.

프리다는 아버지 기예르모 칼로[2]와 어머니 마틸데 칼데론 이 곤살레스[3] 사이에서 태어난 네 자매 중 셋째였지만, 가운데 낀 아이 특유의 수동적인 성향을 전혀 보이지 않았다. 또 독일어로 '평화'를 뜻하는 자신의 이름에 걸맞게 행동하지도 않았다.

오히려 마치 허리케인 같았다. 두뇌 회전이 빠르고 짓궂은 농담을 좋아했으며 신랄하고 다이너마이트처럼 폭발적인 장난기가 있었다. 또 언제나 자신의 온 세계와 함께하기를 원해서 돌멩이, 동물 봉제 인형, 나비 표본, 깃털처럼 특별한 기억이 담긴 물건이나 학교 친구들이 호기심을 억누르지 못할 만한 것들로 가방을 가득 채워 다녔다.

프리다는 아주 어릴 때부터 본능적으로 자신의 열정을 좇았다. 사람들을 기쁘게 해 줘야 한다는 의무감보다는 틀에서 벗어난 정신을 따랐다. 그럼으로써 자신을 아는 모든 사람들의 마음속에 자신의 독특한 정체성을 각인하고 깊은 인상을 남기고자 했다.

누구라도 프리다 칼로를 한번 만나면 결코 잊을 수 없었다. 이는 프리다의 남은 평생 지속될 일종의 패턴이었다.

1 Coyoacán, 멕시코 멕시코시티의 자치구이자 역사적 중심지.
2 Guillermo Kahlo, 1871~1941, 독일계 유대인으로 태어나 열아홉 살 때 멕시코로 이주한 사진작가. 독일 이름은 카를 빌헬름 칼로Carl Wilhelm Kahlo다.
3 Matilde Calderón y González, 1874~1932, 스페인 장군의 후손과 멕시코 원주민 사이의 혼혈이었다.

공상가

1913년, 겨우 여섯 살이던 프리다는 소아마비로 쓰러져 아홉 달 동안이나 앓아누웠다. 이 때문에 오른쪽 다리가 왼쪽 다리에 비해 마르고 약해졌다.

어두운 빛깔의 목제 캐노피 침대는 이때부터 프리다만의 작은 왕국이 되었다. 프리다의 생각은 그가 명료하게 깨어 있을 때조차 물속에서 그리는 그림처럼 꿈속의 초현실적 물질들과 뒤섞이기 시작했다.

프리다의 상상은 날개를 달았다. 프리다는 그 날개를 펼쳐 갇혀 있던 침실 너머로 여행을 떠났다. 잠재의식 깊숙이 숨어 있는 왕국으로 향하는 여정이었다. 이 여행을 통해 프리다는 상상 속 사랑스러운 친구를 만났다. 프리다와 또래인 이 소녀는 더없이 기쁘고 쾌활해 보였으며, 프리다가 깊은 절망에 빠져 간절히 원하던 우정을 주었다. 프리다는 자신이 동시에 이 두 소녀로 존재할 수 있음을 깨달았다. 슬프고 외로우며 내향적인 소녀, 그리고 다른 한편에서는 대담하고 사교적이며 명랑하고 활기찬 소녀로. 상상 속에서 만난 이 소녀는, 프리다가 이후 평생토록 매혹되고 탐색하게 될 이중 정체성이라는 주제, '두 명의 프리다(The Two Fridas)'의 시초였다.

프리다는 마침내 학교에 갈 수 있게 되었지만, 같은 반 아이들은 '의족 프리다'라며 잔인하게 조롱했다. 초라해 보이기 싫었던 프리다는 쇠약해진 다리와 절뚝거리는 걸음걸이를 감춰 주는 옷을 만들기 시작했다. 오른 다리에는 무릎까지 올라오는 양말을 여러 겹 껴 신어 실제보다 굵어 보이게 했고, 오른발 신발에는 안창을 덧대어 최대한 덜 절뚝이려 했다.

프리다는 그 시절부터 이미 손으로 무언가를 만드는 기술이 뛰어났고, 훗날에

이르러 수많은 편지를 끝맺을 때 '위대한 은폐자(The Great Concealer)'라고 서명하고는 했다.

자연을 사랑한 아이

"나는 꽃을 그립니다. 그럼으로써 꽃은 지지 않아요."

프리다 칼로는 자연에서 거대한 평온과 한계 없는 풍요를, 선물과도 같은 영감을 발견했다. 탐구심 많은 소녀는 코요아칸을 돌아다니며 매끄러운 조약돌부터 생기 넘치는 꽃, 새하얀 깃털에 이르기까지 무엇으로든 가방을 가득 채웠고, 이것들을 세세하게 살펴보고 기록하며 스케치하기 위해 집으로 달려가곤 했다. 살아 있는 모든 것의 구조를 관찰하고 배우고자 하는 열정은 의사가 되겠다는 꿈을 키웠으며, 섬세한 정물화를 그리는 일에 몰두하게 했다. 이는 훗날 프리다가 예술가가 될 것을 조심스럽게 알려 주는 첫 번째 힌트였다.

새와 원숭이 들이 이 나무에서 저 나무로 이리저리 옮겨 다니는 동안 커다란 알로에 베라가 드리운 그림자 속을 걸었던 이 작은 아이에게 라 카사 아술의 안뜰은 지상 낙원이 되어 주었다. 프리다는 담장으로 둘러싸인 이 왕국에서 살아가는 앵무새, 참새, 거미원숭이, 나비, 개를 관찰했고 나무 아래에서 책을 탐독했으며 감동적인 이야기가 나오면 떨어진 꽃잎과 깃털 들을 책갈피 삼아 꽂아 두었다.
이 꿈 많은 아이는 그 모든 존재를 이루는 색채와 형상과 형태를 마음의 눈에 저장하고, 그 모든 화신(化身)들이 내뿜는 우주의 숨결에 귀를 기울이며 영감을 그러모았다. 1950년대에 프리다와 가까운 친구가 된 사진작가 지젤 프로인트[4]는 훗날 프리다에 대해 이렇게 묘사한다.

4 Gisèle Freund, 1908~2000, 독일 베를린 출신의 프랑스 사진작가. 앙드레 지드 같은 작가와 예술가 들의 사진을 주로 찍었다.

"프리다 칼로는 코요아칸에 있는 집에서 세상과 멀어져 고립되어 산다. 자신의 개와 새, 그리고 온갖 꽃 들에 둘러싸여 물의 속삭임, 잎사귀들을 떨게 하는 바람 소리, 무언가를 창조해 낼 힘과 용기를 주는 수천 가지 내면의 목소리를 들으면서."

Growing Pains

17

DIY 패셔니스타

*"나는 아버지와 어머니께서 내게 가르쳐 주신
모든 것에 동의합니다."*

라 카사 아술 시절, 독실한 가톨릭 신자이던 어머니 마틸데 칼데론 이 곤살레스는 엄격하고 절제된 생활을 했다.

마틸데는 자신이 물려받은 종교적 믿음을 가정에, 다루기 힘든 아이들에게 전하려고 혼신의 노력을 다했다. 그는 아이들의 반항적인 기행에 지쳐 가고 있었다. 프리다의 언니는(이름이 어머니와 같은 마틸데다.) 프리다의 도움을 받아 발코니 창을 통해 집을 탈출해 연인과 함께 도망쳤다. 이는 이후 10년이 넘도록 가족 사이를 틀어지게 한 사건이었다.

프리다의 똑똑한 머리와 가만히 있지 못하는 기질은 아버지에게서 물려받은 것이었다. 아버지는 공부하고자 하는 딸의 의지를 북돋우고 물질적 지원을 아끼지 않았으며, 자주적으로 생각할 수 있도록 용기를 불어넣어 주었다.

한편 세세한 것에 집중하고 집 구석구석까지 빈틈없이 정리하고 관리하려는 마틸데의 열정 또한 그의 반항적인 딸에게 고스란히 전해졌다. 어머니 덕분에 프리다를 비롯한 딸들은 맛있게 요리하는 법, 말끔하게 청소하는 법, 전문가처럼 능숙하게 꿰매고 수놓는 법을 배웠고, 이 과정에서 낡은 옷을 어떻게 수선하는지도 익혔다. 이 밖에도 어머니는 아이들에게 시장에서 손수 옷을 지을 예쁜 옷감 고르는 법을 알려 주었으며, 단호하고도 열정적인 태도로 흥정하고 거래를 성사하는 법도 전수했다.

프리다가 라 카사 아술에서 자라며 배운 이런 기술들은 훗날 유산으로 남을 그의 패션에 큰 역할을 했다. 프리다는 자신의 페티코트에 저속한 멕시코 속담을 수놓음으로써 소녀다운 면포 겹겹이 위트 넘치는 외설을 더했다. 또 스커트나 부츠에 작은 방울들을 달아 자신이 등장하는 순간에 사람들의 주목을 끄는 것을 즐겼다. 한때는 스페인인 할머니의 것이었을 19세기 의복 컬렉션은 프리다가 빈티지 의류를 사랑했음을 보여 준다.

프리다의 어린 시절 친구 중 한 명인 아델리나 센데하스[5]는 프리다가 생의 마지막을 향해 다가가던 무렵, 병약한 육체의 고통을 조금이라도 덜기 위해 쇼핑을 하고 디자인을 하던 모습을 떠올리며 이렇게 말했다. "프리다는 공작새 반지를 가지고 싶다고 항상 말했어요. 그래서 직접 그리라고 했죠." 자신이 상상하던 반지를 만들기 위해 원석을 모으던 프리다는 친구를 시내로 보내 재료를 더 찾아봐 달라고 부탁하기도 했다. 그렇게 두 사람은 결국 함께 반지를 만들었다.

프리다는 자신이 생각한 차림새를 '그대로' 실현하기 위해 고심했고, 의복과 액세서리들을 탐색하고 찾아내 스타일링하면서 기쁨을 느꼈다. 그의 옷장은 단지 필요가 아닌, 그 너머까지 확장되는 진정한 열정의 대상이었다.

5 Adelina Zendejas, 1909~1993, 멕시코의 교사이자 기자, 멕시코의 성 불평등과 여성의 낮은 사회적 지위를 비판한 페미니스트. 1988년 멕시코 국립 저널리즘 상을 받았다.

포즈를 취하다

*"프리다에게는 보기 드문 품위와 자신감이 있었어요.
두 눈에선 기이한 불꽃이 타올랐죠."*

프리다 칼로는 스스로, 상대를 꿰뚫어 보는 듯한 강렬한 눈빛을 아버지에게 물려받았다고 믿었다. 그가 초상화를 위한 포즈를 그토록 능숙하게 취할 수 있었던 건 아버지의 격려가 있었기 때문이다. 자화상 속에서든, 아버지가 찍은 수많은 사진 속에서든 상대를 사로잡을 듯한 프리다의 두 눈을 찬찬히 바라보면, 시간에도 주변 상황에도 절대 흔들리지 않는, 바위처럼 단단한 시선을 분명히 느낄 수 있다.

1890년에 독일을 떠난 후 이름을 빌헬름(Wilhelm)에서 기예르모(Guillermo)로 바꾼 프리다의 아버지는 멕시코시티에서 사진작가로 성공했다. 그의 배어난 사진에 곧장 주목하고 재능을 알아본 멕시코 정부는 기예르모에게 원주민의 유산과 건축물을 기록해 달라고 제안했다.

기예르모는 소아마비를 앓고 일어난 딸에게 컬러 사진을 찍고 보정하는 법을 가르치면서 자신이 공들여 숙련한 기술을 전수했고, 이를 통해 두 사람의 유대는 더 끈끈해졌다. 기예르모의 사진 스튜디오에는 흥미로운 소품부터 열대 지방의 의복, 장난스러운 배경에 이르기까지, 어린 문하생이 훌륭한 인물 사진을 찍기 위해 필요한 모든 것이 갖추어져 있었다.

바로 그 시절, 탐구에 몰두한 시기를 거치며 프리다는 일찍이 카메라 렌즈의 시점으로 자신의 모습을 바라보고 연구하기 시작했으며, 자신의 모습이 어떤 힘을 지니는지 이해해 나갔다.

스타일리시한 반란

"나는 여자지만 재능이 있어요."

10대 시절 내내 영향력 있는 존재였던 프리다는 열다섯 살 때 멕시코시티에 있는 국립 예비 학교[6]에 입학했다. 약 2000명의 학생 가운데 겨우 서른다섯 명뿐인 여학생 중 하나였다.

자신이 자란, 친근하지만 점점 지루해지던 마을을 뒤로하고 시끌벅적한 멕시코시티 중심부로 향하면서 프리다는 소아마비가 앗아간 열정을 되찾았다. 멤버 전원이 쓰고 다니던 모자 때문에 카추차스[7]라고 불린 모임에서 정치적으로 급진적인 새 친구들을 사귀기도 했다. 프리다는 자신을 지루하게 만드는 교사들이 미처 눈치채기 전에 짓궂은 장난을 치며 도발하거나 돌개바람처럼 이리저리 휩쓸고 다니며 정신없이 많은 일을 벌였다.

프리다는 재미없는 수업 시간이면 폭죽을 터뜨렸고, 가장 싫어하는 교사가 미끄러져 넘어지도록 계단에 비누칠을 하기도 했다. 심지어 학교에 당나귀를 한 마리 데리고 와서는 복도에서 타고 다녔다. 반항적으로 보이는 짧게 깎은 머리에 소년 같은 파란색 오버올 차림으로 오로지 자신이 정한 규칙에 따라 행동하던 이 소녀는 수많은 학생들 사이에서 유독 눈에 띄었다.

6 Escuela Nacional Preparatoria, 멕시코에서 가장 오래된 고등학교로 1868년 멕시코시티의 역사적 중심지에 개교했다가 현대식 건물이 필요해지자 주변의 코요아칸 등지로 이전했다. 프리다 칼로는 1922년 이 학교에 다녔다.

7 Cachuchas, 민족주의와 사회주의에 관심이 많은 국립 예비 학교 교내 엘리트 모임. 본뜻은 볼레로와 비슷한 삼박자로 이루어진 스페인 안달루시아 지방의 춤곡 혹은 차양이 달린 모자.

오른 다리가 약해 눈에 띄게 절룩거렸음에도 어린 프리다는 결코 좋아하는 스포츠 활동을 포기하지 않았다. 앞에서 언급했듯, 여윈 다리를 가리기 위해 양말을 여러 겹 겹쳐 신는 등 패션 스타일을 이용해 신체의 약점을 감춘 채 당시 남자아이들이 주로 하던 수영이나 권투, 레슬링에 열정적으로 참여하거나 남자아이들과 함께 축구를 즐겼다. 프리다의 이런 모습은 많은 여학생들을 미칠 듯한 불신과 질투로 몰아넣었다.

신체를 단련하고 외양을 바꾸며 자신의 캐릭터를 담대하게 드러내는 일. 이때부터 프리다는 군중 속에서 자신을 돋보이게 하고 사람들의 시선을 사로잡는 일을 즐기고 있었다.

Growing Pains

23

Frida Kahlo

"당신에게 나의 고통을 매 순간 설명할 수만 있다면."

프리다 칼로

망가진, 하지만 살아남은

열여덟 살이 된 프리다는 상대방을 무장 해제시키는 똑똑하고 젊고 매력적인 남자 친구, 알레한드로 고메스 아리아스[8]에게 푹 빠졌다. 어린 두 연인은 정치적 이상주의라는 연료로 불을 밝힌 채 어떻게 하면 멕시코를 더 나은 나라로 변모시킬지에 대한 반짝이는 아이디어를 나누며 열정적인 관계를 이어 갔다.

사람들로 가득한, 흔히 트롤리라고 부르던 시내버스를 타고 가던 어느 날, 프리다와 알레한드로는 끔찍한 사고에 휘말렸다. 충돌의 충격으로 프리다는 발가벗겨진 채, 여태껏 삶이 펼쳐지던 예의 초현실적인 방식으로 허공에 던져졌고, 커다란 충격과 함께 바닥에 떨어지며 뼈가 말 그대로 산산조각 났다. 버스에 타고 있던 어떤 예술가의 것이었을 가방에서 쏟아진 금가루가 프리다의 피로 물든 몸에 흩뿌려졌고, 반짝이는 금 입자들은 그토록 깊은 인간의 고통 한가운데에서 찰나의 아름다움을 빚어내며 빛났다.

8 Alejandro Gómez Arias, 1906~1990, 멕시코의 정치 연설가, 칼럼니스트, 수필가. 연인이던 프리다 칼로와 함께 '카추차스'의 구성원이었다.

아트 테라피

"나는 아프지 않습니다. 비록 몸은 망가졌지만
살아서 그림을 그릴 수 있어 행복합니다."

이 사고로 프리다의 척추 세 군데가 부러졌고, 그러잖아도 쇠약한 오른 다리는 열한 군데나 골절되었으며 오른발은 완전히 산산조각 났다. 이 밖에도 갈비뼈와 쇄골이 부러졌으며 어깨가 빠졌다. 프리다에게 무엇보다도 고통스러운 것은 심각한 골반 부상이었다. 이 일로 평생 아이를 품지 못하게 되었기 때문이다.

"침대로 돌아가, 프리다!" 온 세상이 명령했고, 프리다는 다시금 깨어 있는지 꿈을 꾸는지 분간이 되지 않는 흐릿한 의식으로 생사를 가르는 문턱을 지나 자신이 오래전 떠나온 왕국, 외롭고 아프던 어린 소녀의 왕국으로 되돌아갔다.

어머니는 프리다가 누워 있는 침대 위 천장에 거울을 달았고, 프리다는 그 속에 비치는 자신의 모습에 점점 빠져들었다. 몸을 옥죄는 석고 코르셋 때문에 편히 숨을 쉴 수 없는 상태에서 그림을 그리기 시작했고, 프리다는 훗날 이때를 이렇게 회상했다. **"그리지 않을 수 없었기 때문에 그렸습니다. 내 머릿속을 스치는 것이 있으면 무엇이든 그렸지요. 다른 생각은 할 수도 없었습니다."**

프리다 칼로가 겪어야 했던 끔찍한 불운이 그 생의 형태를 빚고, 아무도 흉내 낼 수 없는 스타일을 창조해 내도록 이끈 사실은 의심할 수 없다. 프리다는 어린 시절 소아마비를 앓으며 상상력을 키우고 내면의 삶을 가꾸었다. 피할 수 없는 숙명으로 들이닥친 버스 사고 이후 몇 달씩 침대에 누워 있는 동안에는 예술과 농밀한 관계를 맺으며 그림 속에 자신의 모습을 고스란히 담아 내고자 했다.

Growing Pains

Chapter 2

Power Dressing

파워 드레싱[1]

디에고 리베라는 프리다 칼로가 겪은 어떤 끔찍한 사고보다도
그를 거듭 산산조각 냈다. 디에고의 예측할 수 없는 기행과 진실을 왜곡하는
경향은 프리다를 미칠 지경까지 몰아갔다. 그러나 한편으로 프리다는
다른 어떤 영약보다도 디에고에게서 자양분을 얻었고, 이를 통해
정신을 단련하고 오래도록 뜨겁게 열정에 불을 지필 수 있었다.

1 지위, 권위, 위엄을 강조해 비즈니스 사회에서 출세하기 위한 옷차림으로, 특별히 커리어 우먼의 복장을 이르기도
한다. 파워 슈트, 파워 룩이라고도 한다.

강렬한 인상을 주기 위한 선택

장난기 넘치고 고집 센 어린 학생이던 프리다는 학교 강당 한쪽에 숨어 있다가 그곳에서 의뢰받은 벽화를 그리던 디에고 리베라를 처음 만났다. 프리다는 선정적인 문구를 적어 넣은 엄청나게 많은 종이비행기를 날려 보냈고, 그 비행기들은 곧 디에고의 머리 위로 비처럼 쏟아져 내렸다. 변덕스러운 기행을 저지르고 다니던 프리다는 디에고에게 첫눈에 반했다.

헤이든 헤레라[2]는 괄목할 저작인 <프리다: 프리다 칼로 전기>[3]에서 프리다가 친구들에게 이렇게 말하기까지 했다고 밝혔다. "나의 야망은 디에고 리베라의 아이를 갖는 거야. 언젠가 그에게 이 말을 하고 말 거야." 디에고는 자서전, <나의 예술, 나의 삶>(Mi Arte, Mi Vida, 1960)에서 프리다가 자신을 '기이하게 이글거리는 눈빛'으로 바라보았다고 회고했다.

두 사람이 운명적으로 다시 만난 날을 기록한 글들이 있기는 하지만, 기억이 흔히 그렇듯 어떻게 재회했는지 모호한 구석이 있다. 이탈리아의 사진작가 티나 모도티[4]가 1928년에 주최한 어느 파티에서 다시 만나 인사를 나눴다는 설이 가장 유력하다. 젊고 아름다운 프리다 칼로는 고작 스물한 살이었고, 디에고 리베라는 그보다 스무 살이나 많은 데다가 이미 두 번이나 결혼한 적이 있는 카리스마 넘치는 예술가였다. 디에고 리베라는 마야의 사원처럼 프리다 칼로 위로 우뚝 솟아 거대한 그림자를 드리운 인물이다.

2 Hayden Herrera, 1940~ , 미술학자이자 큐레이터. <뉴욕 타임스> 등에 기고하며 활발한 강연 활동을 했다.
3 원제는 'Frida: A Biography of Frida Kahlo'로, 이 책을 바탕으로 프리다의 전기 영화도 제작되었다.
4 Tina Modotti, 1896~1942, 사진작가이자 혁명가로 활동했으며 1927년 멕시코 공산당에 입당할 무렵 프리다 칼로를 만나 우정을 쌓았다. 이후 디에고 리베라의 벽화 모델을 서기도 했다.

두 사람이 공산주의 청년당 집회에서 만났던 것도 놀랍지 않다. 프리다는 그 모임의 평등주의 원칙에 강하게 끌렸고, 그곳에서 디에고의 존재감은 상당했다.

두 사람의 열렬한 관계는 프리다에게 새로운 스타일의 시대를 열어 주었다. 프리다는 그때까지 습관처럼 입어 온 당시 유럽 의상을 버리고 전통 옷을 입기 시작했다. 숨기고 싶은 자신의 일부를 감추어 주는 동시에 더욱 대담한 페르소나[5]를 드러내 주는 옷들이었다. 바야흐로 사람들에게 강렬한 인상을 주는 데 초점을 맞춰 옷을 입기 시작한 것이다.

5 persona, 고대 그리스 가면극에서 배우들이 썼다가 벗었다가 하는 가면을 일컫는다. 이후 인격, 성격 등을 가리키거나 한 개인이 대표적으로 드러내기로 선택한 특정 개성이나 이미지 등을 나타내는 심리학 용어로 쓰이기도 한다.

코끼리와 비둘기

교제 초기 두 사람은 서로를 중독시키는, 때론 잔인해지곤 하는 사랑에 빠져들었다. 고집스러운 예술가이던 이들은 그럼에도 고통을 무릅쓰며 서로에게 헌신하고, 서로를 통해 힘을 얻었으며, 자신의 반쪽인 상대방의 생동하는 에너지를 느끼며 그림에 대한 영감을 얻었다.

디에고 리베라를 만났던 사람들은 하나같이 저항할 수 없는 그의 매력은 외모와 아무런 상관이 없다고 말했다. 둘의 관계가 좋은 날이면 프리다는 그를 개구리 왕자로 여겼다. 하지만 그가 자신의 리비도[6]에 굴복하고 길을 잃은 수많은 날이면, 그를 끔찍하고 못생긴 두꺼비라 여겼다.

덩치 큰 디에고 옆에서 프리다는 인형처럼 보였다. 먹성이 남다른 디에고의 허리둘레는 광활한 평원이 연상될 지경이었는데, 다른 여자를 향한 욕망만이 그 엄청난 식욕을 대체할 수 있었다. 그는 종종 멕시코시티에 있는 주요 건물의 벽 전체를 메우는 거대한 벽화를 그렸다. 노골적인 공산당원이던 그는 이런 벽화를 통해 억압받는 멕시코 원주민들에게 목소리를 주고자 했다. 그는 다 낡은 작업복에 챙이 넓은 스테트슨 모자[7]를 쓰고 무거운 광부용 신발을 신은 차림으로, 물감이 튀어 얼룩진 트라우저[8]를 가죽 벨트로 고정한 채 그림을 그렸다. 해가 지고도 한참 지난 후에야 집으로 돌아가곤 했고, 술을 잔뜩 마시고는 밤늦도록 억지스러운 이야기를 장황하

6 Libido, 사람이 내면에 가지고 있는 성욕 혹은 성적 충동. 프로이트가 주창한 정신 분석학의 기초 개념으로 이드(id)에서 나오는 정신적 에너지, 특히 성적 에너지를 지칭한다. 융에 따르면 이는 생명의 에너지다.

7 Stetson hat, 미국의 웨스턴 스타일 의류 브랜드 스테트슨에서 나온 모자. 카우보이 스타일로 미국 서부 개척 시대의 상징이다.

8 trouser, 양복 하의나 예복으로 입는 정장 스타일 바지를 가리킨다. 앞에 주름을 잡은 디자인은 여성의 매니시 스타일에 쓰이기도 했다.

게 늘어놓고는 했다.

그 반면 프리다는 자신의 고통과 마음 상태를 탐구하는 데 천착했고, 무게 45킬로그램, 길이 160센티미터 정도밖에 되지 않는 육신이라는 작은 화폭에 자기 내면의 불안한 삶을 섬세하게 담아냈다. 사람들의 예상을 뒤엎는 두 연인은 보기에도 대조적이고, 그 자체로 굉장히 인상적이었다.

이 새롭고 극적인 관계가 시작되면서 차분했던 프리다의 패션 스타일은 보다 대담하게 바뀌었다. 무렵 프리다는 콜럼버스가 아메리카 대륙에 닿기 이전 시대의 비취 목걸이를 즐겨 걸었는데, 이는 개구리 왕자를 향한 사랑의 징표이자 그 무렵 차려입기 시작한 전통 복식의 일부였다.

프리다의 아버지는 제멋대로 사는 딸이 재정적으로 의지할 수 있을 것이라는 생각에 예상치도 못했던 두 사람의 결혼을 승낙했다. 결혼식이 얼마 남지 않은 어느 날, 아버지는 이 커플에게 '코끼리와 비둘기'라는, 썩 잘 어울리는 별명을 붙여주었다.

Frida Kahlo

"살아오는 동안 큰 사고를 두 번 겪었습니다.
하나는 버스 사고이고, 다른 하나는 디에고입니다.
디에고가 더 끔찍합니다."

프리다 칼로

대담한 신부

"마법에 걸린 듯 당신을 바라보는 연인을 만나세요."

프리다 칼로는 고집 센 10대 소녀 시절, 가지고 말겠다고 다짐했던 디에고 리베라와 1929년 8월 21일에 결혼했다.

결혼식 날은 프리다가 고유의 스타일을 인상적으로 선보인 시초가 되었다. 사람들 앞에서 자기가 누구인지, 그리고 이 세상에 대해 어떻게 느끼는지 선언하기 위해 옷을 입음으로써, 프리다 칼로라는 보다 사회적이고 정치적인 한 예술가의 모습을 드러낸 것이다.

결혼식 날의 프리다 칼로가 담긴 흐릿한 흑백 사진이 한 장 있다. 그 속에서 프리다는 자신을 대표하는 모습인, 조용히 타오르는 듯한 강렬한 태도로 카메라를 응시하고 있다. 프리다가 입은 치마와 블라우스, 어깨에 걸친 레보소는 전부 가정부에게서 빌린 것이었다.

공산당원이라는 자신의 새로운 역할을 위해 계산된 행동이었다. 겸손하고 솔직한 태도, 멕시코 노동자 계층 사람들과 함께하겠다는 신호를 투영한 것이었다. 당시 한 멕시코 신문은 프리다 칼로가 '외출복'을 입고 결혼했다는 기사를 실었고, 프리다와 디에고 둘 모두 이에 만족스러워했다.

이제 프리다 칼로 데 리베라(Frida Kahlo de Rivera)라는 이름을 얻은 이 대담한 신부는 지배하는 경향이 강한 남자와 결혼했지만 그 때문에 자신의 정체성을 버리지는 않았다. 오히려 그 남자의 명성을 넘어설 길을 향해 나아가고 있었다.

Power Dressing

전통 테우아나

프리다 칼로가 디에고 리베라와 결혼하고 공산당에 입당한 무렵부터 전통 의복인 테우아나 드레스를 입기 시작한 것은 분명하다. 그러나 옛 사진들이 발견되면서 오로지 남편을 기쁘게 해 주기 위해 테우아나 드레스를 입었다는 가설은 틀렸음이 입증되었다. 이 사진들 속에서 프리다의 어머니는 소녀 같은 전통 복장을 하고 있다. 마틸데 칼데론 이 곤살레스의 가족은 테우안테펙 지협[9]을 삶의 터전으로 삼았고, 디에고를 만난 것과 상관없이 프리다에게는 전통 의복과 떼어 놓을 수 없는 선조의 뿌리가 깊이 내려 있었다.

프리다는 테우아나 복식을 고수함으로써 자신이 소중히 여기던 메스티소[10] 유산인 원주민 인디언과 뿌리를 연결했다. 전통 의상이 이어져 온 특별한 길은 혁명 후 멕시코가 어떠했는지, 어떻게 될 수 있었을지, 이상적인 모습을 상징하는 한편 그 의복 자체가 신화에 가까운 지위를 얻었음을 의미했다. 이 옷을 선택함으로써 프리다는 새로운 멕시코의 일부가 되었다.

스타일이라는 관점에서 볼 때 다채로운 테우아나 복식은 프리다에게 환상적으로 잘 어울렸다. 네크라인이 네모나게 파인 우이필[11] 블라우스는 프리다의 목을 가늘고 길어 보이게 했고 키도 커 보이게 했으며, 상의와 반대로 넓게 퍼지는 형태에 바닥을 쓸 정도로 긴 치마는 프리다에게 고귀한 인상을 심어 주었다.

9 Isthmus of Tehuantepec, 멕시코 동남부로 태평양과 멕시코만 사이에 있으며 유전이 발견되었다. 프리다 칼로의 선조인 모계 사회 전통 부족들이 살던 곳이다.

10 mestizo, 라틴 아메리카의 스페인계 백인과 인디오의 혼혈. 라틴 아메리카 인구의 약 70퍼센트를 차지한다.

11 huipil, 멕시코를 비롯한 중앙아메리카 원주민 여성들이 가장 일상적으로 입던 전통 의복. 소매 없는 블라우스 스타일로 목 부위가 네모나게 파이고 옆구리 솔기를 꿰맨 형태가 일반적이다. 양옆이 막힌 판초 스타일이라고 볼 수 있다.

Frida Kahlo

"한때 나는 소년처럼 머리를 깎고 바지를 입었으며
부츠를 신고 가죽 재킷을 입었습니다. (……)
하지만 디에고를 보러 갈 때면 테우아나 드레스를 입었죠."

프리다 칼로

프리다가 자신의 상징이 된 이 옷을 입기로 한 데에는 여러 가지 이유가 있었고, 그 이유는 우열을 가릴 수 없을 만큼 저마다 중요했다. 프리다는 자신이 어디에서 왔는지 기억하기 위해, 원주민의 장인 정신을 기리기 위해, 남편과의 관계만큼이나 중요한 정치적 이상주의와 스스로를 연결 짓기 위해 테우아나 전통 복식을 고수했다. 또한 사람들이 그를 볼 때, 스스로 나약하다고 느끼는 신체 부위를 알아차리지 못하도록, 그들의 시선을 흩뜨리기 위해 입었다.

프리다 자신도 미처 깨닫지 못했지만, 사랑했던 그 옷들과 마찬가지로 그 역시 멕시코의 역사적 문화적 유물이자 국가적 자부심의 상징이 되는 것은 그저 시간문제일 뿐이었다.

전통문화와 꽃들

프리다 칼로의 민속적인 패션은 즉시 눈에 띄었다. 하지만 완벽해지기까지 수년이 걸렸고, 결국 그를 전설로 만들어 줄 스타일이 완성되었다.

프리다는 멀고 가까운 거리를 따지지 않고 멕시코 곳곳을 다니며 보물처럼 깊숙이 숨겨져 있던, 손으로 한 땀 한 땀 지은 고운 옷을 찾아냈고, 이 과정에서 매 순간 영감을 얻었다. 그는 전통적인 제작 방식, 상징, 신화, 환상으로 조각조각 나뉜 여러 요소를 맞추어 하나의 독창적인 스타일을 창조해 냈다. 그리고 이 모든 것이 아방가르드[12] 감각으로 마무리되었다.

복원된 목걸이 중 하나에서 발견된 음양(陰陽) 기호 같은 우주의 상징에서부터 밝은 빛깔의 양털 끈을 이용해 머리카락을 땋은 틀라코얄[13]에 이르기까지 프리다는 현대적 스타일에 고대의 지혜를 더하는 것을 즐겼다.

전통 복식과 현대 패션을 아우르는 것은 프리다가 스스로를 스타일링하는 주요한 방식이었다. 이를테면 과테말라에서 온 촘촘하게 수놓은 코트를 오악사카 북부 인디언이 수작업으로 만든 마사텍[14] 블라우스와 함께 걸치고, 색색의 양털 끈으로 매듭을 지은 땋은 머리에 라 카사 아술의 정원에서 딴 싱싱한 꽃들을 꽂음으로써 테우아나 여성들의 의례(儀禮)를 직조해 넣는 식이었다. 프리다는 자신의 특별한 의복

12 avant-garde, 기성 예술 관념이나 형식을 부정하고 혁신을 주장한 운동, 또는 그 유파. 20세기 초 유럽에서 일어난 다다이즘, 입체파, 미래파, 초현실주의 등을 통틀어 이른다. 전위 혹은 전위파라고도 한다.
13 tlacoyal, 멕시코 동남부 오악사카 지방 여성들이 머리를 꾸미던 전통 방식으로, 머리카락을 끈과 함께 땋거나 장식을 늘어뜨리는 형태다.
14 Mazatec, 오악사카주 북부 지방에 사는 중앙아메리카 인디오.

하나하나를 고유한 예술 작품으로 여겼다. 모든 옷이 저마다 그에게 자신의 기원과 소속, 정체성에 관한 이야기를 들려주었다.

공산당 집회에 참석할 때 남성용 하이 웨이스트[15] 트라우저와 함께 코디하거나 록펠러 부부[16]와 우아한 저녁 식사를 할 때 넓게 퍼지는 긴 치마와 함께 입은 화려하게 수를 놓은 블라우스 차림도 사진으로 남아 있다. 행사 자체가 중요한 것이 아니었다. 프리다는 어디에 가든 자신이 몸에 걸친 이야기들과 함께했고, 그 이야기는 결국 그의 일부가 되었다.

15 high waist, '허리가 높은'이라는 뜻으로, 하의가 배꼽을 가리고 하복부를 덮을 정도로 올라온 형태를 가리킨다.

16 Rockefellers, 시카고 대학교를 설립한 1대 존 록펠러에서 시작된 미국의 유명한 실업가 가문. 프리다와 친분이 있던 인물은 3대인 넬슨 록펠러로, 록펠러 센터 이사장, 국무부 차관, 뉴욕주 주지사, 제41대 부통령을 지낸 인물이다.

의도치 않은 '잇 걸'

디에고와 결혼한 후, 프리다는 1930년에 남편을 따라 처음으로 멕시코를 떠나 미국 샌프란시스코로 짧은 여행을 다녀왔다. 디에고는 샌프란시스코의 여러 주요 건축물에 작업할 커다란 벽화들을 의뢰받은 터였다.

디에고 리베라에게는 아이러니였다. 명실상부한 공산당원으로서 명백한 자본주의자의 돈을 받는 일을 하게 된 셈이니 말이다. 하지만 한 편의 시를 그림으로 옮겨 놓은 듯한 작품을 소유하려는 백인 미국인들의 돈을 받는 것이 프리다에게는 이해하지 못할 일도 아니었다. 남편이 혁명을 부르짖기만 할 뿐, 실제 행동으로 옮기지 못하는 경우가 허다하다는 사실을 이미 받아들이고 있었기 때문이다.

프리다는 자신의 커다란 비취 목걸이와 혁명에 충성을 맹세하는 솔을 포함해 전통 의복으로 가득 찬 슈트케이스를 끄는 디에고와 함께 길을 떠났다.

디에고가 아침부터 밤까지 오롯이 작업에 몰두하는 동안 프리다는 도시를 탐험하며 종종 홀로, 언제나 외롭게 거리를 떠돌았고 상점의 쇼윈도를 들여다보곤 했다. 거만한 도시 샌프란시스코 곳곳을 누비는 프리다의 패션은 그가 마주치는 사람들의 시선을 사로잡으며 깊은 인상을 남겼고, 이는 프리다에게도 예상치 못한 즐거움을 안겼다. 프리다가 새로 사귄 친구이자 매력적인 사진작가인 에드워드 웨스턴[17]은 1930년 12월, 처음으로 프리다를 만난 뒤 받은 인상에 대해 이렇게 회고했다.

17 Edward Henry Weston, 1886~1958, 영국 출신 미국 사진작가. 사진계의 피카소라고 불릴 만큼 근대 사진계에 큰 영향을 끼쳤다. 1937년 사진작가로는 처음으로 구겐하임 상을 수상했다.

"토착민처럼 우아라체[18]까지 챙겨 신은 모습으로 그는 샌프란시스코 거리에 큰 즐거움을 선사했다. 사람들은 호기심 가득한 표정으로 가던 길을 멈추고 그를 바라보았다."

프리다 칼로의 스타일은 이국적일 뿐 아니라 입이 쩍 벌어질 만큼 놀라 뒤돌아 보게 하는, 사람을 끌어당기는 매력이 있었다. 본의 아니게 프리다는 순식간에 '잇 걸'이 되었다.

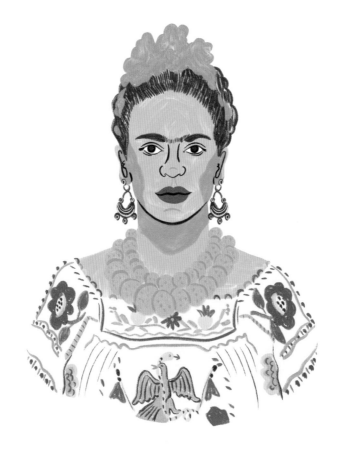

18 huarache, 멕시코에서 주로 신는 굽 낮은 샌들. 전통적으로는 손으로 직접 가죽끈을 꼬아 만든다. 1960년대에 히피의 라이프스타일이 유행하며 북미에서도 큰 인기를 얻었다.

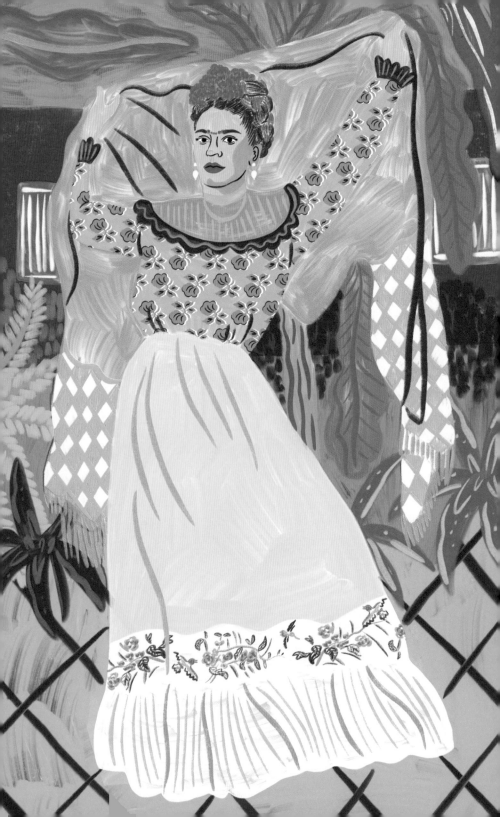

믹스 앤 매치

세월이 흐르면서 프리다 칼로는 더욱 다양한 옷과 액세서리를 새로운 조합으로 입고 걸치며, 전에 없이 자유로운 스타일을 추구했고 점점 더 대담한 선택을 했다.

프리다는 빈티지 의류를 사랑했다. 하나의 진정한 작품을, 그 작품에 대한 사랑을 기리듯 한때 어머니와 스페인계 외할머니의 것이던 19세기 유럽의 옷을 즐겨 입었다. 라틴 아메리카 전역에서 원주민 공예 공동체의 장인 기술로 지은 밝은 빛깔의 자수 블라우스를 유럽에서 건너온 옷과 조합해 입었다. 그 당시 여성들에게서는 보기 드물던 이러한 절충된 스타일을 통해 프리다는 자신이 양쪽 부모에게 물려받은 유산을 서로 융합했다.

프리다는 가느다란 손가락에 묵직한 은반지와 보석 반지를 여럿 겹쳐 끼곤 했다. 이는 다분히 의식적이라고 할 만한 장식이었는데, 프리다에게 손가락은 예술을 창조하는 신체 부위이고, 그 예술을 통해 곧 자신이 살아 있음을 확인할 수 있었기 때문일 것이다. 반지로 인해 묵직해진 손과 대조적으로, 얇은 손목에는 정교한 시계 하나만 차고는 했다. 프리다는 자신이 보여 주는 모습을 통해 하고자 하는 이야기를 어떻게 드러내야 할지, 어떻게 하면 지나치지 않을지 그 미묘한 균형을 잘 이해하고 있었다.

프리다의 스타일은 모순으로 가득했다. 그 스타일을 그토록 매혹적으로 만든 것은 프리다 자신의 다양한 모습, 그리고 창의성에 불을 지핀 수많은 요소가 함께 빚어낸 팽팽한 긴장이 분명했다. 그가 지닌 독창성이 이러한 융합에서 비롯했기에 프리다 칼로는 결코 어느 하나의 모습으로 규정되지 않았던 것이다.

고통, 정치, 그리고 파자마

머리부터 발끝까지 보는 이들을 황홀하게 만드는 예술과도 같은 겉모습 뒤에는 육체와 감정의 처절한 고통에 맞서려 기를 쓰는 외로운 여자가 있었다.

여러 번의 유산과 임신 중절로 고통받은 후에야 프리다는 자신이 달이 찰 때까지 아이를 품지 못한다는 사실을 받아들일 수 있었다. 임신은 할 수 있어도 그 아기를 절대 낳지 못한다는 사실을 깨달은 프리다는 죽을 듯한 고통을 경험했다.

프리다의 몸은 버스 사고에서 입은 부상의 통증으로 파괴되었다. 그 사실은 매해 영양 장애성 궤양과 빈혈, 심지어 신장 질환에 이르기까지 새롭고 끔찍한 질병의 모습으로 나타났다.

1941년에 사랑하는 아버지를 잃은 프리다는 깊은 우울의 늪에 빠졌다. 그 후 1946년에는 여러 번에 걸친 고통스러운 뼈 이식 수술을 견뎌야 했고, 여덟 달이라는 긴 시간 동안 강철 코르셋을 착용해야 했다. 프리다는 차가운 얼음 손아귀에 갇힌 채 자신의 영혼과 정신을 온전히 유지하기 위해 처절하게 분투했다.

이 모든 고통에도 프리다는 삶을 사랑했다. 그는 언제나 남편 디에고와 자신의 가족에게, 두루 사귄 친구들에게, 화가 조지아 오키프[19]부터 엔터테이너 조세핀 베이커[20],

19 Georgia Totto O'Keeffe, 1887~1986, 유럽 예술 사조에 영향을 받지 않고 독보적 화풍으로 활동한 20세기 대표 미국 화가. 1931년 뉴욕에서 열린 디에고 리베라 전시회에서 프리다 칼로를 만난 이후 그와 서신을 주고받았다고 전해진다.

20 Josephine Baker, 1906~1975, 미국의 가수 겸 댄서로 제2차 세계 대전 당시 프랑스 저항군으로 활동하다 전쟁이 끝난 후에는 인권 운동가로 활약했다. 프리다 칼로와는 프랑스에서 만났다.

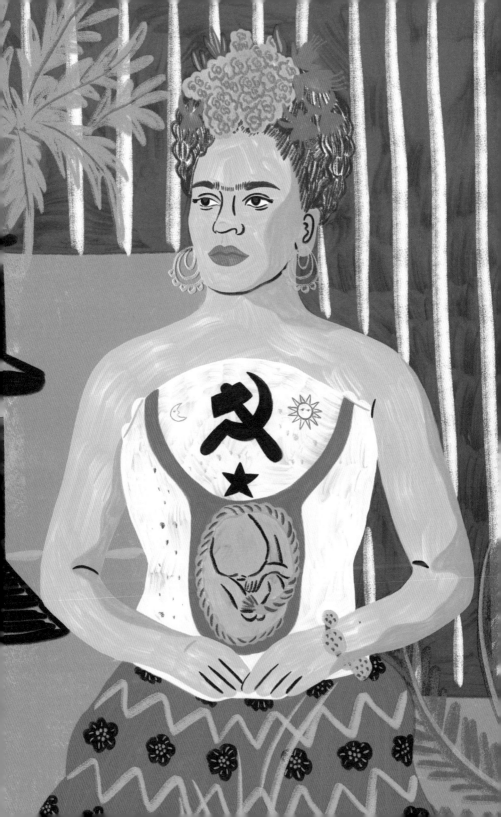

Frida Kahlo

"슬픔을 달래기 위해 마셨지만, 그 빌어먹을 슬픔이
헤엄치는 법을 배우더군요."

프리다 칼로

공산 혁명가 레온 트로츠키[21]와 조각가 노구치 이사무[22]에 이르는 많은 동성과 이성 연인들에게 마음을 활짝 열어 주었다.

1947년 라 카사 아술 안뜰에서 찍은 사진에서 프리다는 상의와 하의가 한 벌인 중국 파자마를 입고 도전적으로 담배를 피우고 있다. 수술 후 건강을 회복하던 때의 모습으로, 그 어떤 끔찍한 고통에도 꺾이지 않는 정신을 온몸으로 보여 준다. 의자에 앉은 채 머리카락은 느슨하게 풀어 놓았고, 앞으로 내민 건강하고 예쁜 (왼쪽) 다리에는 가죽 웨스턴 부츠를 신었다. 파자마는 전통적으로 잠과 질병, 회복을 의미하는 옷인데도 프리다가 입으니 어쩐 일인지 반항적이고 세련되며 시대를 앞서가는 느낌을 준다.

틀림없이 어딘가를 여행하던 중에 고른 파자마일 것이다. 몸이 약했던 시기, 그는 생의 가장 절망적이던 날들에 파자마를 입음으로써 힘을 얻고 결의를 다졌는지도 모른다. 프리다는 패션을 통해 자신의 정신을 단련하고 생을 기린 것이다.

21 Лев Давидович Тро́цкий, 1879~1940, 러시아의 혁명가. 1917년 3월 혁명 후 붉은 군대를 창설하고 세계 혁명 이론을 제창했다. 디에고 리베라의 주선으로 멕시코로 망명했으나 두 사람은 멕시코 혁명에 대한 견해 차이로 결별했다. 프리다 칼로와 염문에 휩쓸리며 여러 설이 나돌았으나 명확하게 사실로 밝혀진 바는 없다.

22 野口勇, 1904~1988, 일본인 아버지와 아일랜드계 미국인 어머니 사이에서 태어난 미국의 조각가이자 인테리어 디자이너, 조경 건축가. 1930년대 중반 멕시코에서 벽화 작업을 하던 시기에 프리다 칼로를 만나 짧지만 격정적인 애정을 나누었고, 이후 프리다 칼로가 사망할 때까지 친구로 지냈다.

자유를 찾다

1934년, 디에고는 프리다가 가장 사랑하던 동생, 크리스티나와 불륜을 저질러 프리다에게 가장 잔인한 충격을 안겼다.

디에고가 침대에 끌어들일 작정으로 모델이 되어 달라며 한 여자를 초대했다는 사실 또한 프리다는 눈치챘다. 이 무렵 프리다는 사진작가 니콜라스 무레이[23]를 만났지만, 사실 그 무엇도 디에고의 무분별한 행동으로 인한 충격과 고통을 덜어 주지는 못했다.

프리다와 디에고는 1939년 10월에 합의 이혼을 했다. 프리다는 생의 모든 고통을 겪을 때마다 그러했듯, 몸과 마음의 극심한 고통을 그림으로 그려 냄으로써 스스로를 예전보다 강하고 담대하며 독립적인 여성으로 일으켜 세웠다. 그의 생애에서 그토록 혼란스러웠던 이 시기는 창조의 탄약이 되었다.

프리다는 디에고가 사랑했던 삼단 같은 짙은 머리카락을 짧게 자름으로써 외모에 큰 변화를 주었다. 반항적인 10대 시절에 그랬던 것처럼, 테우아나 드레스를 옷장 깊숙이 집어넣고 남성 양복을 꺼내 입음으로써 자유를 찾았다.

프리다는 이 무렵 자신의 모습을 <짧은 머리의 자화상>(Self-Portrait with Cropped Hair, 1940)으로 남겼다. 잃어버린 자아이자 되찾은 자아인 한 사람의 프리다를 그린 작품이다. 마룻바닥에 온통 흩뿌려진, 잘린 검은 머리카락은 난도질당한 예전의 프리다. 이 프리다는 몸에 비해 너무 큰 양복을 입고, 관람객에게 단호한 시선을 던진다.

23 Nickolas Muray, 1892~1965, 헝가리 태생의 미국 사진작가. 1931년 멕시코를 방문했을 때 프리다 칼로를 처음 만났고, 이후 두 사람은 10여 년간 우정과 애정을 나누었다.

Frida Kahlo

"사랑하는 디에고, 지난밤 나의 존재를 바꾸기 위해
당신의 기억이 돌아왔어요. 당신의 두 눈에 대한 기억은
나의 감각을 상처 입혔어요. 당신의 키스에 대한 기억은
나의 생각을 상처 입혔고, 당신이 하던 말들에 대한 기억은
나의 귀를 상처 입혔죠. 그리고 당신에 대한 기억은
나의 영혼을 상처 입혔습니다."

프리다 칼로

Closet Confidential

내밀한 옷장

라 카사 아술을 그토록 선명한 푸른색으로 칠한 이유는
사악한 영혼들을 쫓기 위한 것이라고 사람들은 수군댔다. 그러나
프리다 칼로가 자신을 지켜 주던 담장 안쪽에서 마지막 숨을 내쉰 지
반세기가 훌쩍 넘었고, 그곳에 반쯤 잊힌 채 잠들어 있던 보물들이
감탄해 마지않은 수집가들에 의해 깨어났다.

시간이 멈춘 옷장

1954년 7월 13일, 프리다 칼로가 마흔일곱에 생을 마감하자 슬픔에 잠긴 디에고 리베라는 라 카사 아술과 그 집에 있는 모든 것을 멕시코시티에 기증했다. 그리고 자신의 연인이라는 소문이 돌던 친구이자 예술 후원자 돌로레스 올메도[1]에게 유언 집행인 역할을 위임했다.

이 이야기에는 동화 같은 면이 있다. 디에고가 욕실을 포함한 프리다의 개인 공간을 그의 사후 15년간 폐쇄해야 한다는 조건을 내건 것이다. 디에고 리베라는 1957년에 사망했으나 15년이 흐른 뒤에도 돌로레스 올메도는 자신이 살아 있는 동안은 욕실 문을 굳게 봉인하기로 결심했다. 디에고 리베라 아나우아카이 박물관[2] 관장인 일다 트루히요 소토[3]는 이렇게 언급하기도 했다. "바로 그 순간에 시곗바늘이 멈추었다."

무엇 때문에 그런 결심을 했는지는 알 수 없지만(몇몇 연구가는 라이벌 프리다를 향한 억제할 수 없는 증오심 때문이었다고 추측한다.) 돌로레스 올메도는 무려 아흔네 해를 살았고, 그동안 욕실 문은 그 너머에 여러 물품을 숨긴 채 앙다문 입술처럼 굳게 봉인되어 있었다.

1 María de los Dolores Olmedo y Patiño Suarez, 1908~2002, 멕시코의 사업가이자 자선가, 음악가. 멕시코시티 남부에 위치한 생가를 사후 박물관으로 기증했다. 이곳에 고대 유물 6000여 점과 프리다 칼로와 디에고 리베라의 작품 150여 점이 전시되어 있다.
2 Museo Diego Rivera Anahuacalli, 멕시코시티 남단 코요아칸에 위치한 박물관으로 디에고 리베라의 그림과 그가 수집한 멕시코 민속 공예품이 소장 및 전시되어 있다.
3 Hilda Trujillo Soto, 코요아칸 중심의 멕시코 문화 홍보인. 2002년부터 라 카사 아술과 디에고 리베라 아나우아카이 박물관의 관장을 맡았고, 디에고 리베라 페스티벌을 기획하고 운영하는 등의 일을 하고 있다.

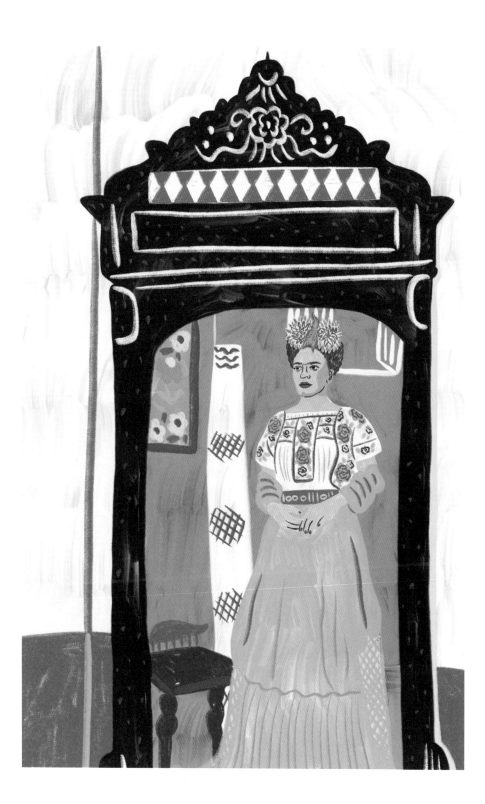

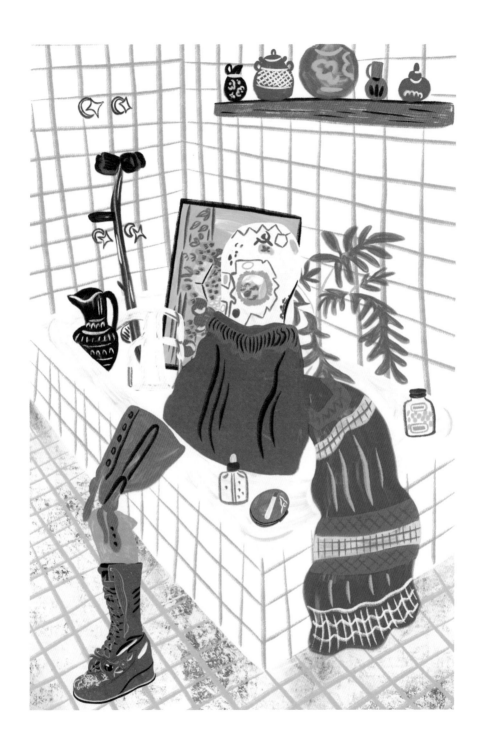

열려라, 참깨!

약속했던 15년을 한참 넘겨 50년이 지난 후에야 긴장한 기록 관리사들이 라 카사 아술의 욕실에 발을 들일 수 있었다. 이들의 특별한 발견은 패션의 역사가 될 것이었다.

점점이 먼지가 떠다니는 첫 번째 빛줄기가 욕실 안으로 춤추듯 들어가자 프리다 칼로의 놀라운 소지품들이 모습을 드러냈다. 반쯤 잊혔던 우이필 블라우스, 바닥을 쓸 법한 긴 치마, 직접 그림을 그려 장식한 코르셋, 의약품, 화장품, 연서 들과 함께 사진 수천 장이 발견되었다.

첫 방문자들은 넋을 잃고 그 광경을 바라보았다. 그 모든 것이 수십 년 동안 그토록 어둡고 후텁지근하며 밀폐된 좁은 욕실에 거의 온전한 상태로 보존되어 있었다는 사실에 놀란 것이다. 프리다의 고급 의류 겉면에는 물감이 튄 자국과 잉크의 흔적도 남아 있었다. 그림을 향한 프리다의 열정을 간직한 유물이었다. 마치 프리다가 거기 그렇게 남겨 두고 떠난 직후 발견된 것만 같았다.

보물 찾기

복원 팀은 눈부신 통찰력을 발휘해 4년이 넘도록 그 많은 물품들을 하나씩 정리하고 목록화하며 이야기에 신화적 느낌을 더해 나갔다.

달걀 상자에 유화 한 점이 들어 있다거나, 프리다가 파리에 머물던 1939년 당시 파블로 피카소[4]에게서 받은 것으로 보이는 손 모양 귀걸이가 한때 도구함이었을 상자에서 나오기도 했다.

당시 일어난 일 중 우리를 가장 숨 막히게 하는 부분은, 그 많은 프로젝트 팀이 복구 작업 중 하나같이 겪은 기이한 현상이었다.

프리다의 옷들이 밤이면 유독 무겁게 느껴지곤 했다는 것이다. 마치 욕실 창문으로 프리다의 영혼이 드나들기라도 하듯, 어둠이 내리는 순간 옷들은 되살아났다가 해가 뜨면 다시 가벼워졌다.

그토록 오랜 시간이 흐른 후, 프리다 칼로의 옷장이 드디어 잠에서 깨어나는 순간이었다.

4 Pablo Ruiz Picasso, 1881~1973, 스페인의 화가. 입체주의를 창시하고 현대미술의 영역과 양식을 개척했으며 평화운동에도 적극 가세했다.

복원의 현장

프리다의 욕실은 24시간 유물 복원 현장이 되었다. 팀을 이룬 기록 관리사들은 프리다 개인 소유의 사진과 당시 사진작가들이 찍은 주요 작품을 포함해 6500장이 넘는 사진을 정리하고 목록으로 만들었다. 그림 30점도 발견되었다. 2018년 빅토리아 앨버트 박물관[5]에서 열려 매진 행렬을 이뤘던 전시회, <프리다 칼로: 스스로 자신을 만들다>(Frida Kahlo: Making Her Self Up)의 주요 모티프였던 작품, <겉모습은 속임수가 될 수 있다>(Appearances Can Be Deceiving, 1934)도 처음으로 세상에 모습을 드러냈다.

편지들도 있었다. 오랜 친구, 새로 알게 된 지인, 과거와 현재의 연인 들과 주고받은 것이었다. 프리다는 편지를 쓰며 자신을 더욱 잘 이해하고자 했고 스스로를 감추기도, 드러내기도 했다. 오늘날 이 편지들은 그 전체가 하나의 작품으로 여겨지며, 프리다의 내면세계가 품고 있던 이야기를 들추어내는 동시에 그가 바라보던 멕시코와 그 너머 더 넓은 세상을 비추는 렌즈 역할을 하고 있다.

그곳에는 그의 옷장 또한 있었다. 기록 관리사들은 의류와 액세서리 300여 점을 발견했고, 이것들은 특히 잘 보존되어 있었다. 사진 속 프리다를 통해 미술사가나 패션 역사학자들에게 이미 알려졌거나 <내 드레스가 저기 걸려 있네>(My Dress Hangs There, 1933) 같은 그림 속에서 불멸의 생을 얻은 것들도 있었다.

이제 이 책에서는 반쯤 잊혔던 이 옷장에서 발견된 가장 대표적인 복식을 통해 프리다의 패션을 보다 세밀하게 살피고, 우리의 스타일 아이콘 프리다 칼로의 삶에서 이 복식이 어떤 의미를 지녔는지 그 궁금증을 풀어 볼 것이다.

5 Victoria and Albert Museum, 빅토리아 여왕과 앨버트 공의 이름을 딴 세계 최대의 장식, 디자인 미술관이다. 영국 런던 켄싱턴 지역에 있으며 1909년에 개관했다.

레보소
숄

포르피리오 디아스 대통령[6]의 30여 년에 걸친 독재가 끝을 향해 치달아 가고, 멕시코 노동 계급 국민들이 힘을 되찾을 방도를 모색하던 1910년부터 1920년에 걸쳐 멕시코 혁명이 일어났다. 그 여파로 식민 시대의 영향력은 사라졌고 멕시카니다드[7]라고 불리는 운동이 일어났다. 멕시코의 풍부하고 다채로운 토착 문화를 되살리자는 운동이었다.

전통적으로 여성성을 나타내던 레보소는 혁명 후 멕시코에서 문화적으로 새로운 중요한 의미를 띠었다. 멕시코 정체성과 민족주의의 상징이 된 한편 문화유산으로 기리게 된 것이다.

정교하게 수를 놓은 실크, 대담하게 배색한 면직물, 따뜻한 양털 옷 들을 포함한 전형적인 멕시코 스타일은 오악사카를 비롯한 멕시코 산악 지대에서 공통적으로 찾아볼 수 있다.

프리다가 선택한 많은 옷과 마찬가지로 레보소에는 강인하고 현명한 여성들의 이야기가 담겨 있다. 할머니에게서 어머니에게로, 다시 어머니에게서 딸에게로. 레보소는 사랑의 증표로 후세에 전해졌으며 이와 함께 고대의 지혜도 함께 이어진다고 여겨졌다.

6 José de la Cruz Porfirio Díaz, 1830~1915, 1876년 쿠데타로 정권을 잡아 멕시코 대통령에 취임했다. 이후 반대파를 탄압하고 독재자로 군림했으며 외국 자본을 도입해 산업 개발을 추진하기도 했으나 멕시코 혁명으로 1911년 망명해 파리에서 사망했다.

7 Mexicanidad, 멕시코 사람들 사이에서 일어난 고대 멕시코의 토착 종교, 철학, 전통을 되살리자는 운동. 1950년대 아즈텍 제국 지식인들의 후손으로 알려진 멕시코시티 엘리트들이 주도해 시작되었으며 1970년에 이르러 멕시코계 미국인들에게까지 확산되었다. 멕시카요틀(Mexicayotl)이라고도 한다.

John Weatherwax[8]

"모두가 그를 바라보았습니다. 초록색 하이 웨이스트 롱 드레스를 입은 그의 모습에 사람들은 넋을 잃었습니다. 어깨에는 구릿빛 오픈워크 숄[9]이 드리워 있었습니다."

8 John Martin Weatherwax, 1900~1984, 미국의 작가. 하버드 대학교에서 영문학, 비즈니스, 신화, 세계문학 등을 연구했다. 1934년에는 여동생 부부와 아메리카 원주민 이야기를 공동으로 집필했다. 1931년 샌프란시스코 증권 거래소에 벽화를 그리러 온 디에고 리베라와 프리다 칼로를 만났다.
9 openwork shawl, 코바늘로 성글게 짠 숄로 허리쯤까지 내려오는 것이 일반적이다.

존 웨더왁스

근면의 화신인 이 옷은 여성들이 매일매일 해야 할 일을 할 수 있도록 도왔다. 추운 밤을 따뜻하게 보내게 해 주었고, 뜨거운 햇볕으로부터 보호해 주었으며, 오랜 세월을 함께 보낸 친구와 같았다. 조산사는 레보소를 어깨에 두르고 있다가 아기와 산모를 돕는 데 활용했다. 엄마 등에 업힌 아기들을 포근하게 받쳐 주던 것도, 무거운 옥수수 바구니를 일 때 머리가 아프지 않도록 둘둘 말아 얹던 것도 레보소였다.

프리다 칼로는 결혼식 날 평등주의자에게 어울리는 차림을 위해 가정부에게 옷을 빌렸고, 이날 처음으로 레보소를 걸친 것으로 보인다. 이날 이후 프리다는 이렇게 다방면으로 쓰이는 레보소를 어떻게 활용할 수 있는지 보여 주기 시작했고, 공산주의 집회에서 맹렬한 정치적 지지를 드러내기 위해서 입거나 연극을 보러 갈 때 극적인 요소를 연출하기 위해 여윈 어깨에 걸치기도 했다.

생식력의 상징이자 여성성으로 직조된 옷을, 타인의 옷을 걸치면서 프리다는 자신이 절대로 아이를 가질 수 없음을 떠올렸을 것이다. 또 그 비탄에서 결코 벗어나지 못할 것이라는 사실에 고통스러웠을 것이다. 프리다는 마치 수의를 입는 의식을 치르듯 레보소로 자신을 겹겹이 감쌌다.

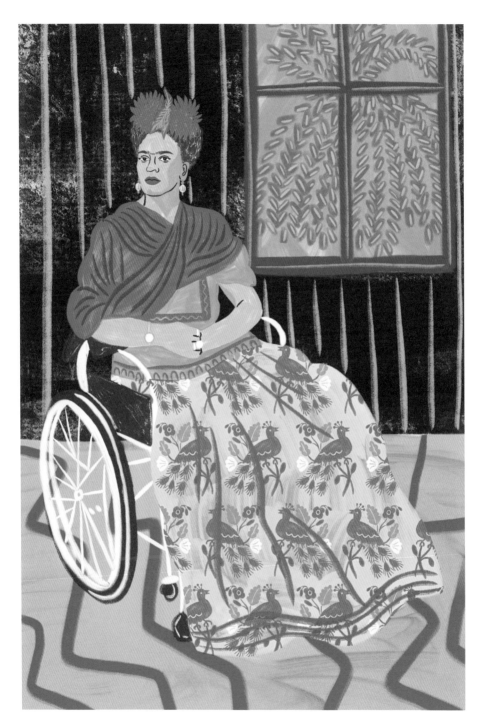

Closet Confidential

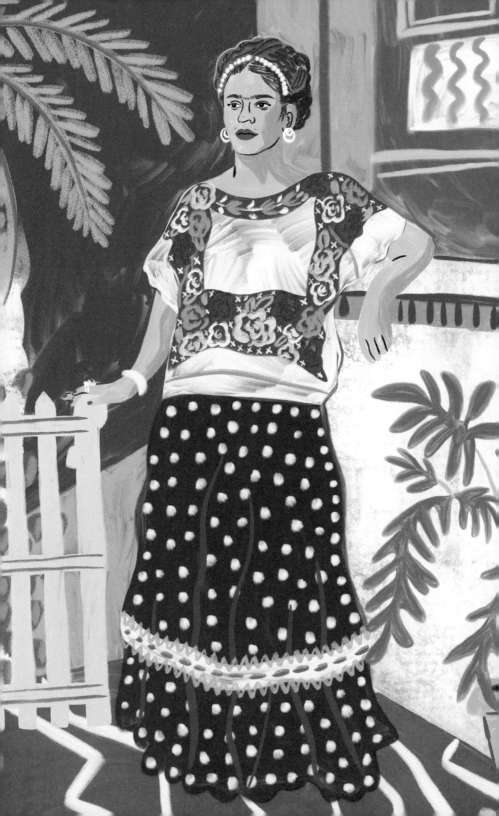

우이필
전통 튜닉[10]

만약 지금 프리다 칼로의 사진을 보고 있다면 아마도 그는 십중팔구 우이필 차림일 것이다.

길이가 다양한 멕시코 전통 튜닉인 우이필은 두세 장의 천을 바느질하고 매듭지어 만드는 블라우스로 옷을 지은 뒤 집안 고유의 상징을 수놓아 무척 아름답다. 그리고 라틴 아메리카를 통틀어 가장 대중적인 원주민 의복이라고 할 수 있다.

우이필은 과테말라와 벨리즈[11]를 포함한 중앙아메리카와 멕시코 남부의 넓은 지역을 아우르는 고대 메소아메리카 마야 문명[12]의 여성들로부터 기원했다. 그 사회에서 여성은 신성한 지식을 보존하는 사람, 영감이 풍부한 직조 기술자이자 고위 여제사장, 땅을 다스려 풍성한 열매를 맺게 하는 능숙한 농부로 존중받고 기려졌다.

프리다 칼로의 우이필 컬렉션 중 많은 것이 프리다의 모계 조상이 살았던 오악사카 동남쪽, 테우안테펙 지협의 도시 테우안테펙에서 유래한 것이었다. 번화한 시장으로 역동하는 곳이었다. 그 시장에서는 대담한 사포텍[13] 여성들이 고유하고 복잡한 문양을 수놓은 우이필을 팔았고, 긴장해서 지나치려는 남자들을 조롱하듯 소리 지르는 모습도 흔히 볼 수 있었다. 이 모계 중심 사회에서 여성들은 생계를 책임

10 tunic, 허리 아래로 내려오는 블라우스나 코트로 품이 넉넉한 편이다.

11 Belize, 유카탄반도 동남부에 있는 영국 연방 내 독립국이다.

12 Mesoamerican Mayan civilisation, 기원 전후부터 9세기까지 중앙아메리카 과테말라 고지에서 유카탄반도에 걸쳐 번성한 마야족의 고대 문명. 신권 정치를 행했으며 거대한 석조 건물을 건설했다. 1532년 스페인의 침략으로 철저히 파괴되었다.

13 Zapotec, 멕시코 남부 오악사카주에 사는 인디언의 한 종족. 마야 문명의 영향으로 독특한 역법을 사용하고 토기와 토우를 쓰는 등 문화가 고도로 발달했으며 고유 언어도 있었다.

지는 가장으로, 집안 경제를 안정시키고 가족에게 존중받기 위해 훌륭한 장인 정신을 발휘했다. 이들은 또한 맹렬하고 독립적인 존재였으며 외모에 자부심을 품은 강하고 능력 있는 여성이었다. 다채로운 우이필을 바닥에 끌릴 정도로 긴 치마와 함께 입고, 색색의 리본과 싱싱한 꽃으로 땋은 머리카락을 장식했다. 프리다는 테우아나 복식 전체를 자신의 것으로 받아들였다. 자신의 뿌리를 재발견함으로써 다시금 창조된 자신의 정체성과 고대 문화 사이에 스스로를 단단히 자리 잡게 한 것이다.

프리다가 우이필을 자기 패션의 일부로 받아들인 데에는 이상주의나 정치 혹은 스타일에서 비롯한 이유도 있지만, 편안한 형태와 넉넉한 품 때문이기도 했다. 실용적인 이유에도 완벽하게 맞아들었던 셈이다. 상자처럼 네모나고 헐렁한 실루엣 덕분에 프리다는 그 안에 찬 석고 코르셋을 숨길 수 있었고, 비교적 길이가 짧은 덕분에 이젤 앞에 보다 편안하게 앉을 수 있었다.

오래도록 굳게 잠겨 있던 옷장에는 색색의 실로 크로스 체인 스티치를 놓은 고급 벨벳 샘플부터 기술을 과시하듯 신화 속 상징들을 잔뜩 수놓은 기다란 면 튜닉에 이르기까지 온갖 특별한 의류가 잔뜩 모여 있었다.

프리다는 강한 힘이 담긴 이러한 의복을 통해 자신이 물려받은 원주민 문화를 기리는 한편, 연약한 육체를 감출 수 있었다.

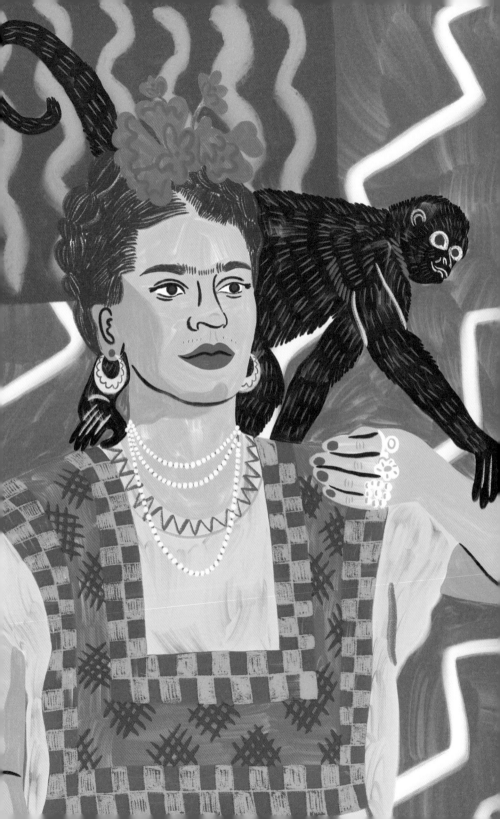

에나과[14]
롱스커트

전통 테우아나 드레스에 대한 프리다의 사랑은 문화유산만큼이나 그 구성 요소와도 많은 관련이 있다. 우이필, 대개 올란[15]을 넓게 덧대고 바닥을 쓸 만큼 긴 A라인 스커트[16]인 에나과, 그리고 치마에 딸린 직물 허리띠, 이 세 가지가 모였을 때 프리다는 일종의 변장이자 몸을 숨기는 극적인 요소로 기능하는 실루엣을 만들어 낼 수 있었다.

이 전통 스타일은 수년 동안 바닥을 쓸 만큼 긴 플레인 스커트[17]를 즐겨 입던 프리다가 스스로 의식하기 전인 장애를 숨기고 싶어 했던 소녀 시절부터 시작된 자연스러운 변화였다. 소아마비를 심하게 앓은 후유증으로 약해진 오른 다리와 눈에 띄게 절름거리는 걸음 때문에 '의족 프리다'라고 놀림받던 일은 이렇듯 원래 외향적이고 대담했던 아이를 내향적인 예술가로 만들었을 뿐 아니라 평생에 걸쳐 옷을 입는 방식에도 큰 영향을 주었다.

몇 해 지나지 않아 프리다는 가능한 한 요란하게 사람들의 눈길을 사로잡는 데에 전문가가 되었다. 네크라인을 네모나게 재단한 다채로운 우이필을 입고 금화가 잔뜩 달린 반짝이는 체인 목걸이를 몇 개씩 겹쳐 걸곤 했는데, 이는 사람들의 시선을 분산하거나 사로잡음으로써 치마와 페티코트가 보호하는 왕국에 숨어 있는 쇠약한 다리를 숨기기 위한 영리한 방식이었다.

14 enagua, 속치마, 페티코트 혹은 슬립을 가리키는 스페인어.
15 holán, 치마를 장식하기 위해 밑단에 다는 주름.
16 A-line skirt, 엉덩이에서부터 단이 점점 넓어져, 치마 모양이 알파벳 A자와 비슷한 스커트. 1955년 크리스티앙 디올이 처음 디자인했다.
17 plain skirt, 한 장 또는 두세 장의 천으로 구성된 기본 스커트. 재단이나 봉제에 따른 명칭으로 장식이 없는 타이트스커트나 플레어스커트도 플레인 스커트라고 부른다.

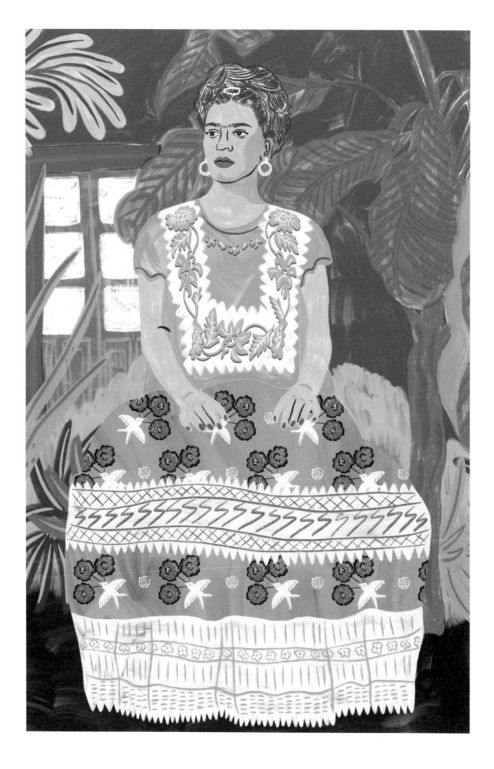

에이프런

격식을 차렸든 편안한 차림이든, 내가 좋아하는 많은 사진에서 프리다 칼로는 에이프런을 두르고 있다.

일할 때 두르는 에이프런은 전통 테우아나 차림을 이루는 요소 중 하나로, 테우아나 여성들이 매일매일 바쁜 나날을 보내는 와중에 섬세하게 수놓은 옷이 더러워지지 않도록 막아 주었다.

프리다는 에이프런을 자신의 시그니처 룩, 즉 대표 의상으로 삼았다. 잉크나 물감이 튀어도 옷에 묻지 않도록 막아 주었기 때문에 평상시에도 종종 둘렀다. 에이프런은 매력적인 겉모습에 한층 깊이감을 더해 주는 효과도 있었다. 에이프런을 허리에 꼭 끼게 묶은 프리다는 흡사 작은 인형처럼 보였다.

실용적인 면 소재 밑단에 예쁜 주름이나 러플[18] 레이스를 장식한 에이프런은 하의 부분을 더욱 극적이고 입체적으로 보이게 했다. 시선을 사로잡는 현란한 무늬가 인쇄된 것뿐 아니라 아무런 무늬가 없는 것, 그리고 보다 실용적인 것에 이르기까지 다양한 에이프런을 두른 프리다의 모습이 사진으로 남아 있다.

에이프런은 모계 선조와 프리다를 연결해 주었고, 그림을 그릴 때 옷을 보호하는 실용적인 해결책이 되어 주었으며, 시각적 흥미를 한 겹 더하는 동시에 바깥세상에 장애를 숨기는 아름다운 보호막이었다.

18 ruffle, 큼직하게 물결 모양으로 만든 장식. 치맛자락에 주로 단다.

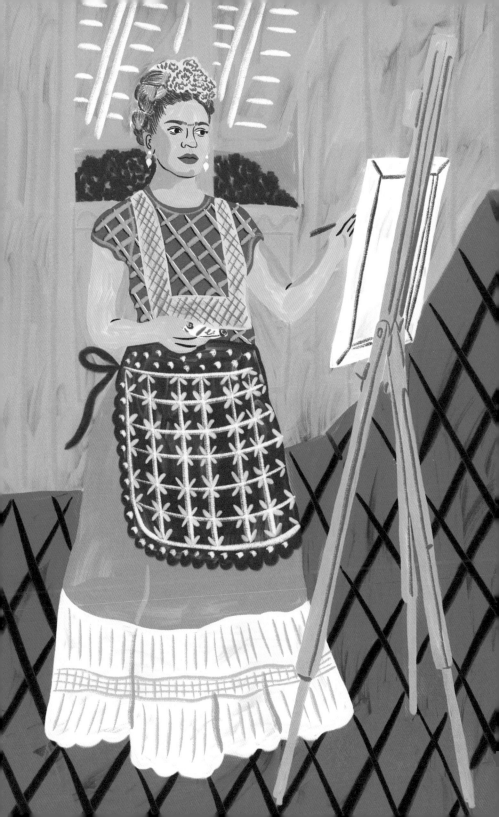

빨간 신발

"발이라니, 날 수 있는 날개가 있다면 두 발이 왜 필요할까요?"

빨간 신발은 패션, 영화, 문학, 미술에서 늘 신비주의의 뚜렷한 상징으로 등장했다.

1845년, 덴마크 동화 작가이자 시인인 한스 크리스티안 안데르센이 잔혹 동화, <빨간 구두>(De røde sko)에서 마법에 걸린 진홍색 신발 한 켤레를 등장시킨 것도 전형적이다. 가난한 시골 소녀이자 고아인 주인공 카렌은 그 신발을 신은 채 죽을 때까지 춤을 추는 저주를 받고, 심지어 발이 몸에서 잘려 나간 뒤에도 신발은 저 혼자 계속해서 맹렬하게 춤을 추었다.

안데르센의 이 어둡고 냉소적인 이야기는 1948년에 영화로 제작되었고, 케이트 부시[19]가 이 작품에서 영감을 받아 1993년 <빨간 구두>(The Red Shoes)라는 앨범을 내기도 했다. 1939년에 흥행한 영화 <오즈의 마법사>(The Wizard of Oz) 속 주디 갈랜드[20]의 반짝이는 빨간 하이힐에서부터 프랑스 패션 디자이너 크리스티앙 루부탱[21]의 신발을 장식한 상징적인 빨간 밑창에 이르기까지, 붉은 신발이 선사하는 강렬한 인상은 오랫동안 행운, 짓궂은 장난, 심지어 마법과도 연관되어 왔다.

프리다는 빨간 신발을 몇 켤레 가지고 있었지만, 옷장에서 나온 여러 물품 중에서도 붉은 부츠는 유독 매력적이었다. 끈이 달린 이 가죽 웨지 힐 부츠에는 중국 용을

19 Kate Bush, 1958~ , 영국의 가수로 여성 싱어송라이터의 선구적 존재다.
20 Judy Garland, 1922~1969, 영국의 가수이자 배우. <오즈의 마법사>에서 도로시 역을 맡아 '무지개 저편'(Over the Rainbow)이라는 노래를 부르면서 큰 인기를 끌었다.
21 Christian Louboutin, 1963~ , 프랑스의 패션 디자이너. 밑창이 빨갛고 뾰족한 굽이 아슬아슬할 정도로 높은 스틸레토 디자인으로 유명하다.

손수 수놓은 패널이 덧대어져 있었다. 쇼핑을 위해 샌프란시스코 차이나타운에 자주 들르던 프리다가 어느 날 손에 넣은 패널인 듯하다. 부츠의 끈에는 은방울 두 개가 푸른 벨벳 리본으로 묶여 있었다. 자신의 신발에 손수 새로운 요소를 가미한 디자인에서 프리다의 장난기와 쾌활한 면모가 엿보인다.

1953년, 괴저 증상이 나타난 오른 다리를 절단하는 수술을 받아야 했던 프리다는 이 멋진 부츠 한쪽을 의족에 부착함으로써 강인한 정신을 보여 주었다. 프리다가 다시 한번 피해자에서 승리자로 변모하는 순간이었다.

이 부츠는 스타일 면에서 프리다 칼로의 폭넓은 영향력만큼이나 패션에 대한 사랑을 보여 주는 한편 극적이고 전위적인 특성을 드러낸다. <빨간 구두> 속 카렌의 구두처럼 프리다의 신발 또한 창의적 아름다움을 뽐내며, 주인의 발에서 벗겨져도 저홀로 계속 춤을 출 것만 같다.

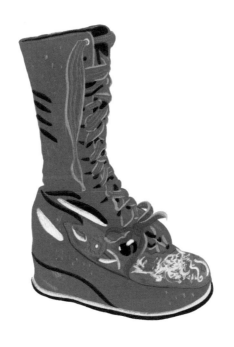

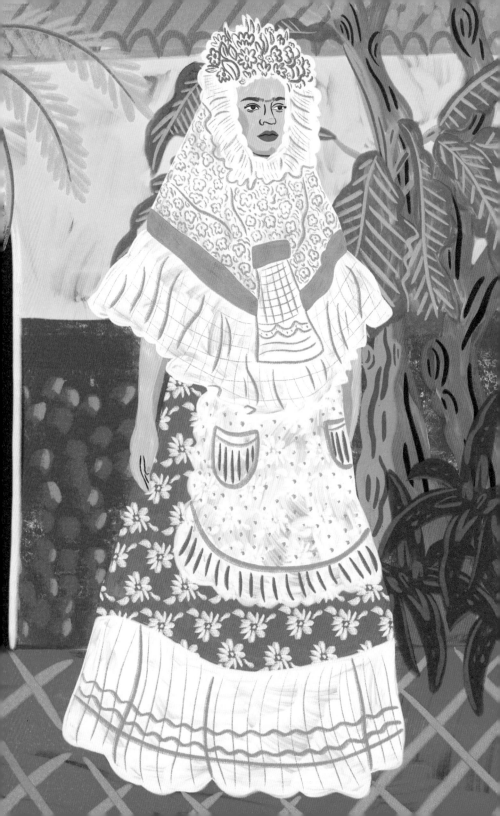

레스플란도르

머리 장식 케이프[22]

현지에서는 우이필 그란데로 불리는 테우아나 전통 레스플란도르[23] 차림을 한 프리다 칼로를 찍은 사진이 있다. 사진작가 버나드 실버스타인[24]의 상징적인 사진 속 프리다는 콜럼버스가 아메리카 대륙에 발을 내딛기 이전 시대의 그림이나 조각품과 함께 나무 선반에 놓인 실물 크기 도자기 인형처럼 보인다. 프리다 역시 당시 깨달았던 것처럼 그 사진은 그를 강렬하게 드러내는 초상이었다.

소매가 없는 레스플란도르는 두건이나 머리 장식으로 주로 활용했다. 레이스나 새틴 리본으로 꾸미거나 때론 하얀 꽃들을 섬세하게 매달아 순수함과 종교적 경건함을 나타냈다.

레스플란도르는 전통 테우아나 차림을 할 때 두 가지 방법으로 입을 수 있다. 테우아나 여성들은 교회에 갈 때는 얼굴 주변을 주름 잡힌 깃으로 둥그렇게 감싼 후 두건처럼 어깨 위로 흘러내리게 했다. 마치 사자 갈기 같은 그 강렬하고 극적인 형태는 사람들의 눈을 사로잡았다. 그러다 교회 밖으로 나설 때에는 깃 부위를 등 뒤로 늘어뜨리곤 했다.

22 cape, 어깨와 등, 팔을 덮는 소매 없는 망토식 겉옷. 추위를 막거나 멋을 내기 위해 입는다.

23 resplandor 혹은 huipil grande, 오악사카에서 즐겨 입던 상의인 우이필에 머리 장식 혹은 케이프를 단 전통 복장. 단이 하얀 레이스나 주름으로 이루어져 있다. 얼굴 외곽선을 감싸는 '우이필 그란데 토카(Huipil Grande Toca)'는 전통 테우아나 종교 행사 때 주로 입으며, 머리 위로 부채꼴처럼 펼쳐지는 '우이필 그란데 트라헤 데 갈라(Huipil Grande Traje de Gala)'는 민간 축제나 결혼식 때 입는다. 이 옷을 입으면 마치 얼굴 뒤에서 빛이 뿜어져 나오는 것처럼 보여 광채, 매우 밝은 빛, 후광 등을 뜻하는 스페인어 '레스플란도르'라고 부르기도 한다.

24 Bernard G. Silberstein, 1905~1999, 미국 사진작가. 엔지니어였으나 독학으로 사진을 배웠으며 각종 신문사에 사진이 실리며 명성을 쌓았다. 프리다 칼로와 디에고 리베라를 찍은 사진으로 유명하다.

두 점의 자화상을 통해 영원히 간직된 프리다의 우이필 그란데는 교회에 갈 때의 경건한 스타일이다. <테우아나로서의 자화상>(Self-Portrait as a Tehuana, 1943)에 이어 그로부터 5년 후 그린 <자화상>(Self-Portrait, 1948)에서 프리다 칼로는 얼굴을 드라마틱한 레이스 러플 장식으로 감싼 채 뇌리에서 쉽사리 지워지지 않는 모습으로 우리를 바라본다.

프리다는 레스플란도르 두 벌을 가지고 있었고, 그 두 벌 모두 잠긴 욕실에서 다른 보물들과 함께 발견되었다. 사진들로 추측컨대 그가 정기적으로 레스플란도르를 입지는 않았던 것 같다. 하지만 그에게 특별한 의미가 있었던 것은 분명하다. 프리다는 레스플란도르 차림의 자신을 그림으로써 어머니 쪽 스페인 정체성과 가톨릭이라는 종교적 믿음과의 복잡한 관계를 탐구했을 것이다. 원주민 쪽의 뿌리, 식민 시대 이전 옛 멕시코 문화에 대한 열정과는 대조되는 것이었다.

프리다에게 케이프 스타일의 옷이 레스플란도르만 있었던 것은 아니다. 다양한 소지품들이 보관되어 있던 옷장 속에는 분명 어머니나 스페인인 할머니 것이었을 19세기 앤티크 케이프와 직접 수를 놓은 아주 화려한 중국 비단으로 지은 옷도 있었다. 프리다는 풍성한 치마에 이런 헐렁한 케이프를 걸쳤을 때 만들어지는 실루엣을 사랑했다.

케이프는 프리다의 옷장에 멋스러움을 더했다. 또한 프리다가 자신의 몸이라는 캔버스 위에 자신의 이미지를 해체하고 재구성할 수 있는 또 하나의 도구이기도 했다.

목걸이

프리다 칼로는 액세서리에 푹 빠져 있었고, 그중에서도 특히 눈길을 사로잡는 커다란 목걸이에 심취해 열렬히 수집했다.

멕시코는 프리다가 멋진 창작품에 열정을 쏟기에 완벽한 곳이었다. 아스테카 왕국[25] 이래로 재능 넘치는 멕시코 장인들은 국가의 풍부한 원자재를 호화로운 액세서리로 탈바꿈시켜 왔다. 프리다 칼로 시절의 멕시코에서는 논밭에서 일하든 사람들로 북적이는 시장 노점에서 일하든 상관없이, 그리고 사회적 지위와 상관없이 누구든 액세서리를 손쉽게 손에 넣을 수 있었다. 액세서리는 멕시코 모든 여성들에게 스타일을 완성하는 무구(武具)와 같았다.

프리다는 여러 목걸이를 적절히 섞어 함께 걸곤 했다. 어디를 가든 그곳에 숨겨져 있던 보석들을 발견하는 안목이 있었고, 값싼 모조 액세서리를 찾아내는 일을 즐겼으며, 그 목걸이들을 걸치고 자주 사진을 찍었다. 수집품 중에는 단 세 개만이 남아 있는데 펜던트와 동전이 주렁주렁 매달린 금 체인(토르살레스[26])들은 목 주위로 바짝 감기거나 가슴 위로 길게 늘어뜨려져 대단히 매력적이었다.

멕시코에서는 금을 선호했으나 당시에는 현대적인 은 액세서리가 인기를 끌기 시작했고, 재능 있는 신진 장인들에게도 제작 기회가 열렸다. 프리다는 은 액세서리를 수집하며 그들과 친분을 나누었다.

25 Azteca, 13세기 북멕시코에서 이동해 온 아즈텍족이 멕시코 고원에 세운 왕국. 공동체 조직을 단위로 하는 계급 사회로 행정조직, 자치 경찰, 사법 조직을 갖추고 아스테카문명을 남겼으나 1521년 코르테스의 스페인군에 정복되어 멸망했다.

26 torzales, torzal에서 비롯한 단어로 비단실, 면사, 자수사, 섬유처럼 꼬아 만든 끈 등을 가리키는 스페인어다.

프리다는 지구의 심장이 멕시코에 건넨 선물이라 여기며 콜럼버스가 아메리카 대륙에 닿기 이전 시대 원석 비즈들에 사로잡히기도 했다. 그는 이 목걸이들을 목에 걸며 되찾은 고대의 보물과 자신이 연결되는 듯한 감각을 즐겼다고 전해진다.

프리다를 대표하는 액세서리로는 한가운데 납작한 주먹 모양 보석이 달린 비취 목걸이를 첫손에 꼽아야 할 것이다. 디에고가 선물한 것으로 알려진 이 목걸이는 무척 무거웠지만 그럼에도 프리다는 꾸준히 목에 걸었다. 고르게 세공되지 않은 천연 비취를 엮은 것으로, 디에고가 오랜 시간에 걸쳐 답사한 고고학 발굴지에서 나온 것으로 추정된다. 이 목걸이의 원석이 프리다에게 어떤 커다란 기쁨과 흥분을 선사한 것은 분명해 보인다.

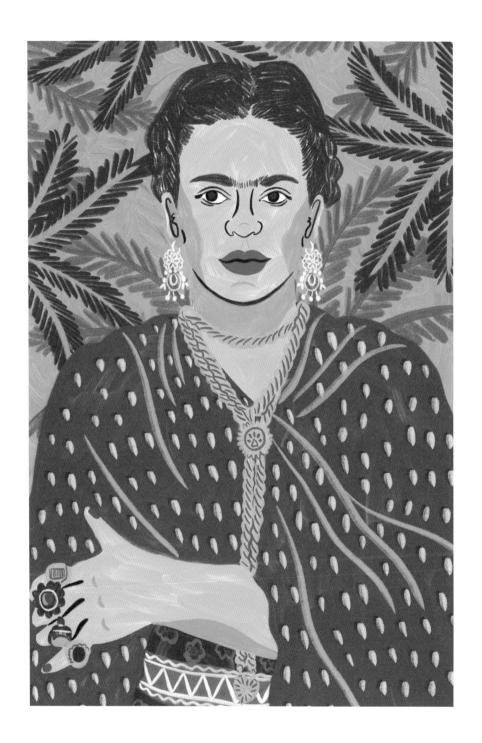

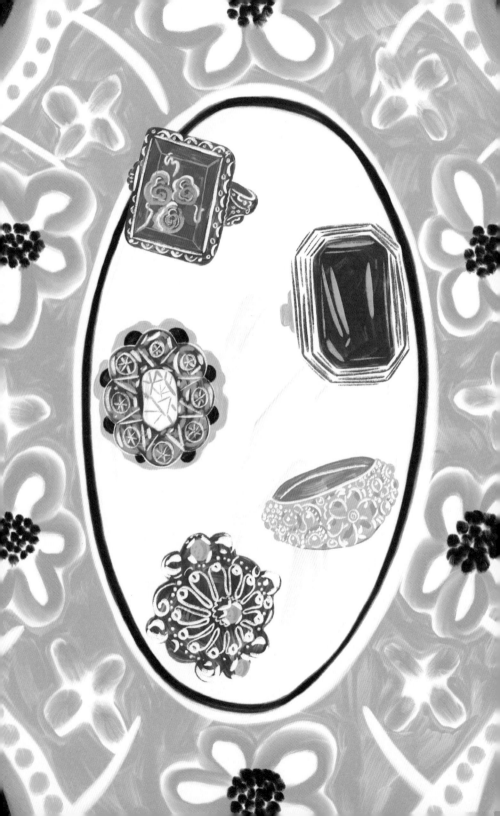

스테이트먼트 링[27]

"프리다는 아즈텍족 공주처럼 보였어요. 손가락마다 세심하게 세공된
귀한 원석이 박힌 커다란 반지를 끼고 있었죠."

헤이든 헤레라가 쓴 프리다 전기에는 프리다 칼로의 몸이 화장터를 향해 마지막 여행을 떠날 때, 그 모습을 지켜보던 광란한 사람들이 그의 보석 하나라도 유품으로 간직할 수 있기를 바라며 생명이 꺼진 손가락에서 반지를 낚아채려 했다는 일화가 등장한다. 프리다는 죽은 뒤에도 자신이 향하는 어디에서든 집착과 흥분을 불러일으킨 것이다. 헤레라는 프리다의 반지를 두고 "끊임없이 변화하는 전시회"라고 표현했다. 그토록 다양한 컬렉션을 수집한 그가 자신의 두 손을 빛낼 반지를 신중하게 선별하며 자부심을 느낀 것도 놀라운 일은 아니다.

프리다의 반지 컬렉션은 크고 화려하게 세공한 것부터 은, 비취, 터키석, 공작석, 자수정, 산호 등 멕시코가 원산인 수많은 귀중한 원석들을 선보인다.

모든 손가락에 빠짐없이 끼어 있는 반지들은 프리다의 성명인 동시에, 전형적인 전통 의상을 독창적이고 과감하며 시대를 앞서가는 스타일로 바꾸어 주는 장치였다.

27 statement rings, 생활 방식, 사회적 지위, 태도, 취향 등 자신의 개성을 드러내고 싶을 때 끼는 반지로 대체로 약지 외 손가락에 끼며 커다란 원석이 박히거나 디자인이 대담한 것이 특징이다.

정교한 귀걸이

귀걸이는 프리다에게 신성한 부적과도 같았다. 프리다는 평생에 걸쳐 귀걸이를 찾아다니고, 결국 발견해 귀에 걸었으며, 바람에 날려 보내는 씨앗처럼 애정을 담아 사랑의 징표로 선물했다. 페기 구겐하임[28]은 프리다에게 귀걸이를 받고는 "당신이 준 아름다운 귀걸이를 걸고 있어요. 감탄이 절로 날 만큼 훌륭한 귀걸이예요. 내가 가진 어떤 것보다도 마음에 듭니다."라고 말했다.

한때 '라 페를라(La Perla)'라는 주얼리 가게에서 일했던 프리다의 아버지 기예르모가 여성적인 매력을 더해 줄 귀걸이를 적극적으로 활용해 보라고 프리다에게 권한 것으로 짐작된다. 은세공이든 값싼 인조 보석이든 상관없이, 정교한 귀걸이를 착용함으로써 프리다는 맥시멀리스트 룩[29]의 새로운 차원을 열었다. 사람들은 그 눈부신 모습에 넋을 잃곤 했다.

은 귀걸이는 수입이나 사회적 지위와 상관없이 멕시코 여자라면 누구나 쉽게 달 수 있었다. 귀걸이는 시장 한복판에서 땀 흘려 일하는 여성들의 귀를 장식하며 햇빛을 받은 물결처럼 반짝였다. 이처럼 평등을 상징하는 듯한 귀걸이는 젊은 이상주의자이던 프리다에게 분명 매력적으로 다가갔을 것이다.

자신의 첫 단독 전시회가 열린 멕시크 전(展)[30]을 준비하기 위해 파리에서 지내던 1939년, 프리다가 파블로 피카소에게 받은 손 모양 귀걸이보다 흥미로운 것은 없

28 Marguerite Peggy Guggenheim, 1898~1979, 미국의 전설적인 수집가. 미국에 유럽 모더니즘을 뿌리내리게 했고, 미술의 중심 무대를 미국으로 옮겨 놓는 데에 결정적인 역할을 했다. 1943년 페기 구겐하임이 기획한 <여성 작가 31인 기획전>을 통해 프리다 칼로는 미국 진출의 발판을 마련했다.

29 maximalist look, 화려한 색상이나 과도한 장식, 과장된 실루엣 등 극단적인 것을 추구하는 패션 스타일.

30 Mexique, 1939년 파리 피에르 콜 갤러리에서 열린 전시회. 멕시코의 역사적인 그림과 콜럼버스가 아메리카 대륙을 발견하기 이전의 조각품, 프랑스 작가 앙드레 브르통이 멕시코 시장에서 구매한 전통 공예품 등을 전시했다.

다. 프리다는 그 귀걸이를 즐겨 착용했고, 그의 독창적인 작품 중 하나인 <두 사람의 프리다>(The Two Fridas, 1939)를 그릴 때 그 귀걸이를 걸고 있는 모습을 연인이자 존경하는 사진작가였던 니콜라스 무레이가 사진으로 남기기도 했다. 그 귀걸이들은 1940년 작(作), <엘로서 박사[31]에게 바치는 자화상>(Self-Portrait Dedicated to Dr Eloesser)에서 다시 한번 그 모습을 드러냈다.

피카소가 준 귀걸이는 한 짝만이 발견되었다. 라 카사 아술 복원 팀이 도구 상자 속에서 우연히 찾아낸 것이었다. 다른 한 짝이 다시 이 세상에 나타날 것인지 때때로 궁금해진다. 어쩌면 이전 주인이 누구인지 전혀 짐작하지 못하는 어떤 이의 귀에 매달려 있을지도 모르겠다.

31 Leo Eloesser, 1881~1976, 미국의 저명한 흉부외과 의사로 1926년 디에고 리베라를 만난 후 프리다 칼로의 평생 친구이자 담당 의사로 지냈다. 스페인 내전이 발발하자 자원해 복무했으며 멕시코에서 말년을 보냈다.

코르셋

"솔직해지세요. 우리 여자들은 고통 없이는 살지 못해요."

프리다 칼로의 불운을 나열하는 것은 육체의 고통과 꺾이지 않는 맹렬한 용기에 대한 믿을 수 없는 이야기를 반복하는 일이다. 마흔일곱이 지났을 때 프리다는 이미 서른두 번의 수술을 겪었고 각종 코르셋을 착용해야만 했다. 코르셋은 프리다에게 구원이자 구속이었다. 프리다는 코르셋과 함께 치열한 시간을 보냈다. 코르셋들은 물리적으로 그의 몸을 억압했지만 프리다는 침대에 누워 투병하는 동안 코르셋들을 예술 작품으로 치환하려 분투했다. 물감이 없을 때는 립스틱과 아이오딘[32]을 사용해 코르셋에 시적인 그림을 그렸다.

프리다의 잠긴 욕실에는 다양한 정형외과 물품들과 함께 무두질한 가죽 버클이 달린 코르셋, 세월 탓에 발레리나의 토슈즈처럼 희미한 분홍색으로 바랜 면을 덧댄 석고 코르셋, 직접 그린 통렬한 그림이 돋보이는 석고 코르셋 두 개가 기적적으로 보존되어 있었다. 코르셋에 그려진 그림 중에는 둥그렇게 몸을 만 유산된 태아와 공산주의의 상징인 망치와 낫도 있었다.

이 모든 코르셋은 프리다의 몸이 있었을 빈 공간이 그대로 남아 있었다. 라 카사 아술을 둘러싼 소문이 사실이라면, 프리다가 밤마다 바로 그 자리에 머물고 있는지도 모른다.

32 Iodine, 할로겐족 원소의 하나. 광택 있는 어두운 갈색 결정으로 승화하기 쉬우며, 기체는 독성을 띤다. 의약품이나 화학 공업에 널리 쓰이며 요오드, 옥소라고도 한다.

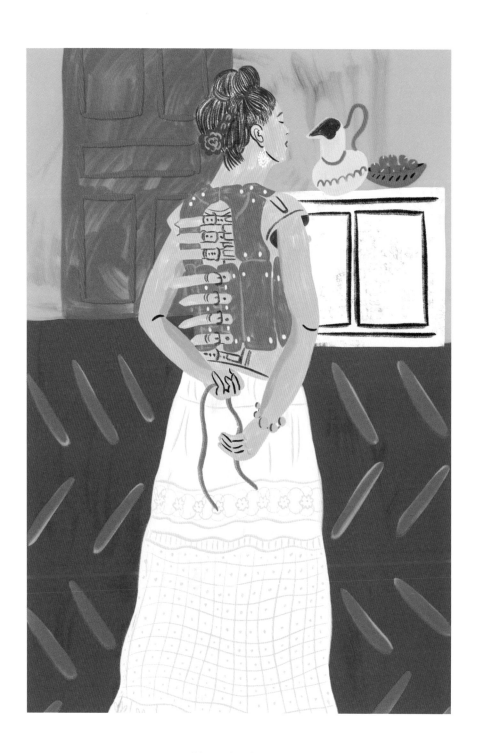

Closet Confidential

프리다의 선글라스

"나는 나쁜 여자로 태어났어요! 예술가로 태어났죠."

프리다 칼로의 옷장에서 발견된 어떤 것도 금테 선글라스만큼 멋지지는 않다. 구글 검색창에 '프리다 칼로의 캐츠아이 선글라스'라고 쳐 보기만 해도 프리다의 것과 비슷한 선글라스를 수도 없이 살 수 있을 것이다. 프리다가 스타일 아이콘으로서 사후에까지 영향을 미치고 있다는 명백한 증거다. 이 놀랍도록 키치[33]한 선글라스 프레임은 대담한 패션적 결단과 도전적인 펑크 정신, 잊지 못할 인상을 남기기 위해 프리다가 다각도로 시도한 모순적인 스타일을 대표한다.

프리다에게서 엿보이는 모순들은 놀랄 만하다. 그는 자본가 계급을 경멸했지만 부유한 예술계 후원자이자 사교계 인사인 페기 구겐하임부터 할리우드의 돌로레스 델리오[34]까지, 당대 가장 영향력 있는 인물들과 함께 저녁 식탁에 앉아 거리낌 없이 웃고 즐길 수 있는 여자이기도 했다. 달콤한 사랑의 메모를 쓰고 짙은 향수를 뿌렸으며 분홍색 립스틱을 꾹꾹 눌러 바르고, 당시 사회적 제약 같은 것은 가볍게 무시하며 억누를 수 없는 성애(性愛)를 포용했다. 전통적인 여성성을 발산하는 옷을 입은 채 데킬라를 물처럼 마시고 줄담배를 피웠으며 어디를 가든 시적인 욕설을 일삼았다.

33 kitsch, 히피 패션의 변형으로 속된 사물이나 행위를 뜻한다. 주로 패션, 광고, 드라마, 스타일 분야에서 쓰이며 비전문적이고 대중적인 사물이나 행위를 두루 가리키기도 한다.

34 Dolores Del Rio, 1904~1983, 1940~1950년대 멕시코 영화 황금기를 이끈 주요 배우로 할리우드에서도 활약했다. 프리다 칼로를 비롯한 멕시코 문화 예술계 인물들과 깊은 관계를 맺으며 활동했다.

굉장히 여성적인 테우아나 전통 의상을 입고 손가락에는 저마다 반항적인 기운을 뿜어내는 묵직한 메탈 반지를 끼는 등 프리다의 인상적인 스타일은 언제나 서로 대조되는 아이템으로 상쇄되었다. 일자로 그린 눈썹에서 풍기는 강인함이 빨갛게 칠한 볼과 입술의 교태 섞인 소녀다움과 대조되는 것도 마찬가지였다.

프리다의 그 유명한 금테 안경은 지적인 이미지, 사회적 문화적 정치적 메시지를 담으려는 욕망의 대척점에서 경박한 듯 위트 넘치는 패션을 향한 사랑을 구현한다.

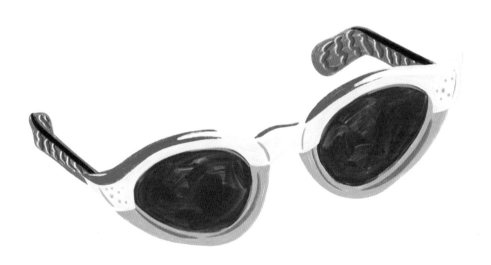

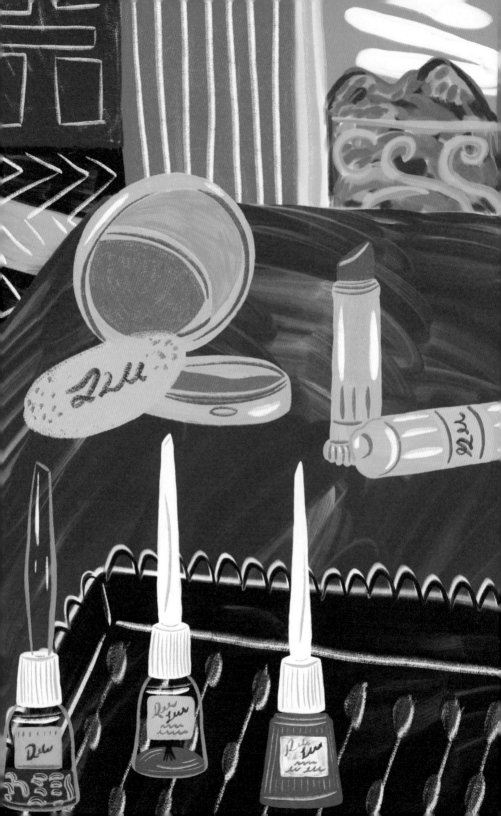

화장품

라 카사 아술의 잠긴 욕실에서 기록 관리사들은 프리다가 쓰던 화장품을 발견하고 놀라움을 금치 못했다. 반세기가 지났는데도 기적적으로 보존된 것들이 있었기 때문이다.

마치 유물처럼 발굴된 프리다가 생전에 쓰던 미용용품 중에는 멕시코에 기반을 두었던 미국 뷰티 브랜드 레블론[35] 제품이 많았다. 손톱 다듬는 줄들, 클리어 레드(Clear Red) 색조의 블러셔, 에버니(Ebony) 아이 펜슬, 프로스티드 핑크 라이트닝(Frosted Pink Lightning)과 프로스티드 스노 핑크(Frosted Snow Pink) 색상의 매니큐어, 그리고 강렬한 에브리딩스 로지(Everything's Rosy) 립스틱이었다. 샤넬 No°5(Chanel N°5) 로션과 매니큐어 리무버, 프랑스 럭셔리 뷰티 브랜드 겔랑(Guerlain)의 '샬리마'(Shalimar)[36] 향수도 함께 발견되었다. 모두 지금도 여전히 생산되는 제품이다. 오늘날 우리가 프리다 칼로와 같은 향을 풍길 수 있다고 생각하면 근사하지 않은가.

프리다는 그림을 그릴 때와 마찬가지로 자신의 얼굴을 살아 있는 이미지로 변모시키는 법을 잘 알았다. 뺨에는 분홍색 블러셔를 바르고 그와 대조적으로 눈썹은 짙게 그리는 화장법을 통해 이목구비를 보다 극적으로 보이게 했다. 프리다는 자신의 독특한 외양에 매료되었고 그 모습이 지닌 힘을 이해했다. 침대 위 천장과 안뜰 돌담에 걸어 놓은 거울로 하루 동안 시시각각 변하는 빛 속에서 자신의 모습을 바라보는 데에 매달렸다. 자신의 모습을 보는 행위는 자신을 더 잘 알게 해 주는 기회였다.

35 Revlon, 1932년 미국 뉴욕에서 설립한 화장품 업체. 매니큐어로 시작해 립스틱을 비롯한 색조 제품까지 사업을 확장해 세계적으로 인기를 끌었다.

36 산스크리트어로 '사랑의 신전'을 뜻한다. 조향사 자크 겔랑이 뭄타즈 마할 공주를 위해 지은 티지마할 궁전과 샬리마 정원에 영감을 받아 만든 향수다. 잔향이 오래가며 교과서적인 오리엔탈 향으로 평가받는다.

Frida Kahlo

"아름다움과 추함은 환상입니다. 결국은 모두가
자신의 내면을 보게 됩니다."

프리다 칼로

Super Stylist

슈퍼 스타일리스트

스타일 면에서 프리다 칼로는 자신만의 개인적이고 정치적이며
이데올로기적인 시선을 담아 독창적이고 심미적인 요소를 가미해 나갔다.
하지만 어떤 복식은 그저 아름답기 때문에 따른 것도 분명하다. 그의 옷장을
조심스럽게 복원해 나가는 과정 덕에 우리는 그 옷 뒤에 숨어 있는
한 여자에 대해 보다 잘 알 수 있게 되었다.

보물 사냥꾼

*"이곳에서는 1만여 명의 중국인이 상점에서 아름다운 물건이며 옷 들,
최고급 비단으로 손수 재단한 직물들을 팔아요.
돌아가면 전부 세세하게 이야기해 줄게요."*

프리다 칼로의 눈은 반짝이는 물건을 찾아내는 까치와 같았다. 값싼 액세서리든 가치 있는 골동품이든 단 한번 슬쩍 보고도 심미적 가치를 판단할 수 있었다.

1930년 샌프란시스코 거리를 홀로 걸으며 탐험할 때 프리다는 차이나타운과 그곳에 즐비한 멋진 상점들을 발견했다. 그리고 훗날 자신의 뚜렷한 개성이 될, 바닥에 쓸릴 듯한 긴 치마를 지을 질 좋은 비단을 사기 시작했다. 1933년에 프리다가 미국 맨해튼에 머무는 동안 함께 시간을 보낸 친구이자 예술가인 루시엔 블로크[1]는 프리다가 "토네이도처럼 10센트 상점들을 휘젓고 다니며 아름답고 진실된 것을 알아보는 특출한 안목"이 있다고 덧붙였다.

프리다는 자신만을 위해 쇼핑한 것이 아니었다. 그는 사랑하는 사람들에게 선물할 아름다운 액세서리나 소품을 찾아 몇 시간씩 거리를 헤매곤 했다.

좋은 친구였던 사진작가 지젤 프로인트는 프리다가 "봉헌을 위한 황동 소품이나 행운의 돌, 오래된 도자기, 푹 빠져 있던 묵직한 보석들을 비롯해 자신이 매력을 느낀 온갖 크고 작은 물건들을 쏟아붓듯 안겨 주곤 했다."라고 말했다. 프리다는 할리우드 배우 폴레트 고더드[2]에게는 섬세하게 조각된 자수정 목걸이를, 보헤미안 예술품 수집가 페기 구겐하임에게는 귀걸이 한 쌍을 주기도 했다.

1 Lucienne Bloch, 1909~1999. 스위스 태생의 예술가이자 사진작가. 디에고 리베라의 조수로 벽화 작업을 함께 했다. 프리다 칼로의 어머니가 병에 걸렸을 때, 프리다 칼로가 유산했을 때에도 곁에 있어 주었다.
2 Paulette Goddard, 1910~1990. 미국 여배우. 찰리 채플린과의 인연으로 <모던 타임즈>에 출연했고 그와 결혼했다.

Super Stylist
97

컬러 코드

프리다 칼로에게 색은 생명을 가진 의미 있는 것이었다.

라 카사 아술의 욕실에 잠들어 있던 보물 중에는 프리다의 일기도 있었다. 일기장에는 프리다 자신과 색 사이의 복잡하고 끈끈한 관계를 암시하는 귀중한 글이 쓰여 있었다.

프리다가 창조하는 세상에서는 색조마다에 연결된 숨은 의미가 있었다. 빨간색은 통증과 열정과 정치를 나타냈으며, 파란색은 순수한 사랑의 에너지와 함께 전기처럼 맥동하고, 노란색은 그 밝은 빛깔 속에 광기와 질병과 공포를 품고 있었으며 마젠타는 고대 아스테카 문명의 지혜를 그의 귀에 속삭였다.

그러나 '색 중의 색', '세상에 침묵의 삶을 주는 자'는 디에고였다. 프리다의 머릿속에 담겨 있던, 여태 정의할 수 없던 색채에 형태를 부여한 이도 바로 그였다.

프리다는 그림을 그리기 위해 물감을 섞을 때와 똑같은 주의력과 집중력을 발휘해 자신의 강렬한 스타일을 창조해 냈다. 레보소의 마젠타부터 부엌 벽에 칠한 놀랍도록 선명한 노란색까지, 모든 색조가 프리다의 비밀스러운 컬러 코드였다.

Frida Kahlo

"당신을 그리고 싶지만 아무런 색깔이 없어요.
나는 혼란스럽고, 그 혼란 속에는 내 위대한 사랑의 실재적
형태가 너무나 많기 때문이에요."

프리다 칼로

Frida Kahlo

항상 앞을 바라보는 무한함처럼 뾰족하게 깎은 연필들을 사용해 볼 것이다.

녹색 – 좋은 따뜻한 가벼운

마젠타 – 아즈텍. 예스러운. 틀라팔리[3]
가시선인장의 피,
가장 환하고 가장 오래된

갈색 – 두더지 색깔,
흙으로 돌아가는 잎들

노란색 – 광기 질병 공포
태양과 행복의 일부

파란색 – 전기, 그리고 사랑의 순수함

검은색 – 그 무엇도 까맣지 않다 – 그 무엇도

3 TLAPALI, 아즈텍족 나와틀(Nāhuatl)어로 '색'이라는 뜻이다.

올리브색 – 잎들 슬픔 과학, 독일 전체가 이 색깔이다

노란색 – 더 많은 광기 그리고 미스터리,
모든 유령이 이 색깔의 옷을 입는다,
적어도 속옷이라도

짙은 파란색 – 나쁜 광고들의 색
그리고 좋은 사업의 색

파란색 – 공간적 거리, 다정함
이 또한 푸른 피일 수 있을까?

글쎄 누가 알까!

프리다 칼로

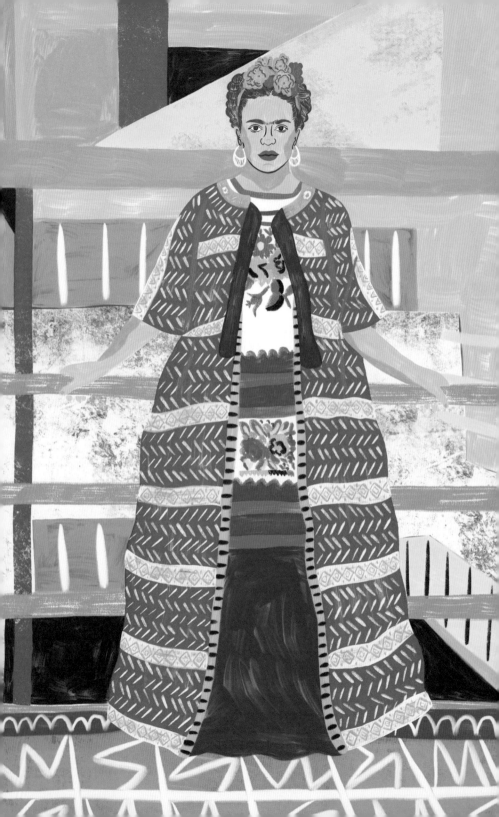

구성의 여왕

프리다 칼로는 구성에서 전문가였고, 어떤 대상을 그럴싸하게 만들려면 정확히 어떻게 해야 하는지 아주 명확한 비전을 가지고 바라보는 미학적 완벽주의자였다. 사진을 찍을 때에도 하나의 명작을 탄생시키기 위해 배경을 포함한 수많은 요소의 균형을 맞추는 방법을 이해하고 있었다.

프리다는 자신의 예술 감수성을 바탕으로 옷을 선별했고, 자신을 대표할 멋스러운 실루엣을 여럿 만들어 냈다. 가득 찬 과일 바구니를 인 듯 머리를 높이 틀어 올리든, 긴 치맛자락이 바닥을 쓸든 상관없이 프리다는 옷으로 드라마를 그려 내는 법을 잘 알았다.

프리다는 여기에 브로치를 달지, 아니면 반대쪽에 리본을 묶을지 마치 먹이를 찾는 동물처럼 번뜩이는 예술가의 눈으로 작고 세세한 부분까지 살피며 실생활 패션 콜라주를 완성했다. 매력적인 옷감, 예술적인 감각의 겹쳐 입기, 서로 충돌하는 색상들과 대조되는 무늬의 배치 등 이 모두가 하나로 조화를 이루며 한번 보면 쉬 잊히지 않는 프리다만의 스타일을 창조해 냈다.

아즈텍족의 여신

멕시코 소설가 카를로스 푸엔테스[4]는 <프리다 칼로의 일기: 내밀한 자화상>(The Diary of Frida Kahlo: An Intimate Self-Portrait)의 서문에서, 1934년 멕시코시티의 멕시코 예술 궁전[5]에 들어서던 프리다 칼로가 어떻게 사람들의 눈길을 사로잡았는지 묘사했다.

푸엔테스는 프리다가 '고요한 매력'으로 그 극장을 한순간 전기에 감전된 듯 정지 상태로 만들었다고 회고한다. '수레바퀴'만큼이나 큰 귀걸이를 찬 프리다는 페티코트 여러 장이 서로 스치는 소리와 팔찌들이 땡그랑거리며 귀를 울리는 소리와 함께 미끄러지듯 사람들의 시선 속으로 들어왔다. 그렇게 머리부터 발끝까지 '멕시코 농가 여성들의 차림'을 한 프리다를 보고 그 자리에 있던 모든 사람은 '아즈텍족 여신의 등장'을 목격했다고 믿는 듯 넋을 잃었다고 한다.

4 Carlos Fuentes Macías, 1928~2012, 라틴아메리카를 대표하는 작가. 파나마시티에서 태어나 멕시코 국립자치대학교에서 법학을 공부했으며 이후 미국의 대학에서 강의했다. 대표작으로 <의지와 운명>, <아우라> 등이 있다.

5 Palacio de Bellas Artes, 멕시코를 대표하는 예술과 문화의 중심으로 멕시코 독립 100주년을 기념해 1934년 개관했다. 건물 내부 여러 홀은 마야, 아즈텍 등 멕시코 고대 문명에서 영감을 받아 꾸몄으며 무용, 연극, 오페라 등의 공연장으로도 쓰인다. 2층에 디에고 리베라의 벽화 <인간, 우주의 지배자>(El hombre controlador del universo)가 전시되어 있다.

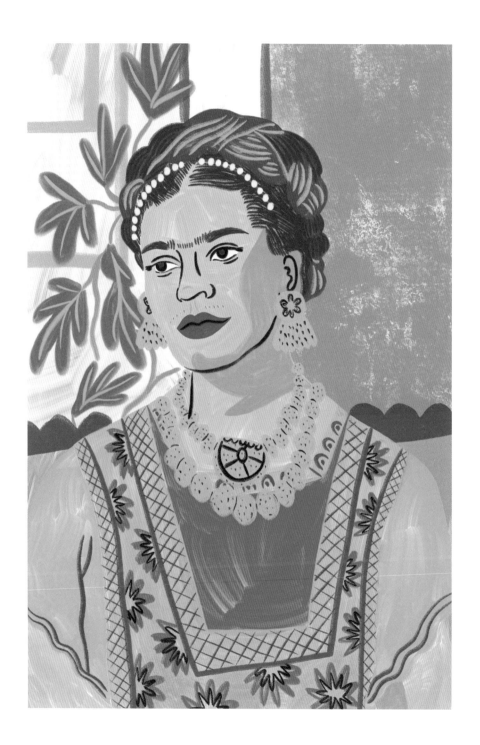

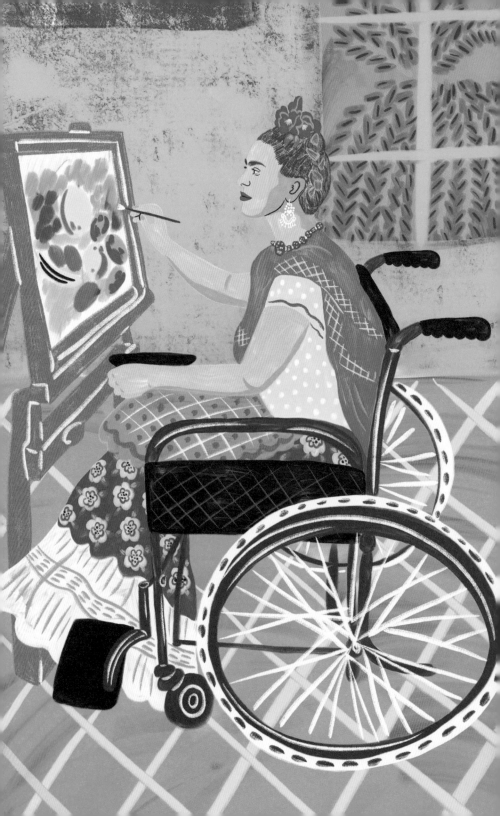

보헤미안 예술가

"내 그림들이 초현실주의 작품인지 아닌지는 모릅니다. 하지만 그 그림들이 내 존재를 가장 솔직하게 표현한다는 사실만은 확신합니다."

프리다 칼로는 자신이 몸담은 세계, 남자들이 지배하는 요란한 예술 세계에서 앞으로 나아가기 위해 인습에 얽매이지 않는 고유한 스타일을 창조했다.

프리다는 언제나 대중 속에서 두드러졌지만 그럼에도 독특한 스타일을 포함해 유별난 개성을 보다 강렬하게 드러내는 방법을, 자신의 이미지를 자유로운 보헤미안 예술가로 완성하는 법을 빠르게 배워 나갔다.

그에게는 매일매일이 축제에 어울릴 법한 가장 좋은 옷을 입을 기회였다. 또래 여성 동료 대부분이 꾀죄죄한 오버올 차림으로 그림을 그리는 동안, 프리다는 의식적으로 가장 좋은 옷을 차려입었고, 테우아나 여성들이 그랬듯 제왕처럼 자세를 꼿꼿이 세우고 고개를 치켜들었다. 하이 네크라인[6] 블라우스를 풍성한 치마와 함께 입음으로써 고전적인 스타일을 연출했는데, 그중 실용적인 복식은 에이프런밖에 없었다.

그림을 그리든 파티에서 춤을 추든 공산당 집회에서 행진을 하든 프리다는 특출한 재능을 발휘해 자신감 넘치는 보헤미안 스타일을 완성했고, 이러한 차림은 그에게 절대 잊을 수 없는 시각적 정체성을 부여했다.

6 high neckline, 몸판에서 연장해 목선까지 높게 올린 네크라인의 총칭.

꾸밈없는 칼로

우리의 짐작과 달리 프리다는 자신의 가장 대표적인 옷차림으로 있을 때 편안함을 느꼈다. 그 멋들어진 옷들은 어떤 특별한 경우가 아니라 생의 기적을 기리기 위해 일상적으로 입는 것이었다.

프리다는 극적인 차림새를 연출하는 법뿐 아니라 편안하고 눈에 띄지 않으며 소박하게 옷 입는 법 역시 잘 알고 있었다.

1940년대에 사진작가 에미 루 패커드[7]는 프리다가 라 카사 아술 담벼락에 기대어 담배를 피우는 모습을 포착했다. 그때 프리다는 육체노동자들이 즐겨 입는 다용도 트라우저에 소매가 짧은 민무늬 버튼업(button-up) 블라우스를 입고 있었다.

높이 틀어 올린 머리에는 싱싱할 때 꺾은 꽃들을 장식했다. 프리다 하면 떠오르는 영광의 화관이었다. 남성에 맞추어 가봉한 트라우저를 입은 프리다의 모습은 보기 드물지만, 사진 속 프리다는 그가 재봉 방면에서도 영감을 이끌어 내 멋스러운 균형을 찾아냈음을 잘 보여 준다.

이렇듯 자연스럽고도 진귀한 모습을 통해 우리는 시선을 빼앗는 옷 속에 감추어진, 피와 살로 이루어진 한 여성을 똑바로 마주할 수 있다. 또한 비록 패션이라는 갑옷을 벗어도, 아무도 부정할 수 없는 강렬하고 당당한 태도가 가장 훌륭한 액세서리로서 프리다를 빛낸다는 사실을 알 수 있다.

7 Emmy Lou Packard, 1914~1998, 아일랜드계 미국인 예술가. 1920년 가족과 함께 떠난 멕시코 여행에서 디에고 리베라를 만났고 그의 문하에서 벽화를 그렸다. 이후 미국에서 활동하다가 다시 멕시코로 건너와 프리다 칼로 부부와 함께 살면서 우정을 쌓았으며, 이들의 도움으로 1941년 첫 개인전을 열었다.

Super Stylist

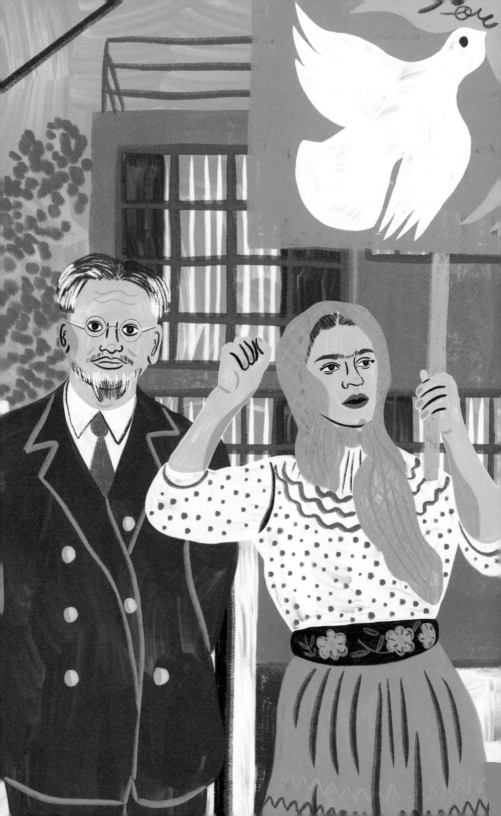

혁명가의 패션

"나는 온 힘을 다해 싸워야 합니다. 그럼으로써 내 건강이 허락하는 얼마 안 되는 긍정이 혁명을 향해 나아가게 할 것입니다. 그것이 내가 살아가는 유일하고 진정한 이유입니다."

1920년대 후반 어느 메이데이[8], 프리다 칼로가 혁명 의식을 온전히 드러낸 차림으로 행진하는 모습을 친구이자 이탈리아 사진작가인 티나 모도티가 카메라에 담았다. 머리카락을 뒤로 완전히 빗어 넘긴 프리다는 평소 자주 입지 않는, 종아리까지 내려오는 슬림 스커트[9]와 앤드로지너스[10] 셔츠를 입고 타이를 맨 모습이다. 사진 속 프리다에게선 열정이 가득 찬 학생 같은 분위기가 풍긴다.

레온 트로츠키가 1937년 정치적 망명지로 멕시코를 택했을 때 프리다는 그를 맞이하러 모인 지식인과 예술가 인파 속에 있었다. 하지만 자신이 곧 그와 사랑에 빠질 것이라는 운명은 전혀 알 길이 없었다. 그날의 풍경을 포착한 한 장의 흑백 사진 속에서 프리다는 경찰 제복을 입은 사람들과 엄숙하게 차려입은 남성들이 넘실대는 바다 한가운데에서 홀로 눈부시게 빛나고 있다.

프리다는 종종 놀랍도록 선명한 붉은 옷을 입었다. 자신의 열정과 정치적 지향에서 비롯한 차림이었다. 석고 코르셋에는 공산주의의 상징인 낫과 망치를 피처럼 빨간색으로 그려 넣기도 했다. 이처럼 프리다는 성인이 된 이후로 줄곧, 자신에게 살아갈 이유를 준 당에 대한 충성심을 패션을 통해 드러냈다.

8 May Day, 매년 5월 1일에 열리는 국제 노동제, 즉 노동절을 일컫는다.
9 slim skirt, 주름이 없고 통이 좁은 날씬한 모양의 서양식 치마. 스트레이트 스커트보다 끝단 쪽이 더 홀쭉하다.
10 androgynous, 남성을 뜻하는 andros와 여성을 뜻하는 gunacea를 합쳐 만든 용어로, 여성은 남성 지향적 패션을, 남성은 여성 지향적인 패션을 즐기는 것과 같이 젠더 개념을 초월한 옷차림을 일컫는다.

액세서리 예술

프리다 칼로는 수수하게 꾸밀 때조차도 액세서리를 최대한 과감하게 활용해 스타일을 아찔할 정도로 새로운 경지까지 끌어올렸다. 10센트 가게나 시장에서 고가품 못지않게 매력적인 액세서리를 골라내는 안목이 있었고, 그렇게 고른 액세서리를 최대한 활용해 매우 강렬한 아방가르드 스타일을 천명했다.

프리다는 어깨에 숄 한 장을 걸치는 것만으로도 극적인 요소를 더할 수 있음을 잘 알았다. 그에게 전통 블라우스의 네모나게 파인 단순한 네크라인은 그 안에 금 체인 목걸이나 묵직한 원석 비즈 목걸이를 여럿 늘어뜨릴 수 있는 완벽한 프레임이었다. 또한 탐미적일 만큼 커다란 귀걸이를 자주 착용했으며 그 모든 반지며 팔찌며 방울들이 부딪치며 내는 땡그랑거리는 소리에 사람들은 눈으로 보지 않아도 그가 가까이 온 것을 알 수 있었다.

프리다는 자신을 즉시 아름다워 보이게 하는 데에 액세서리를 활용했다. 액세서리는 그의 외양에 힘을 싣고 위상을 높여 주었으며, 사람들의 눈을 번쩍이는 귀금속과 매혹적인 보석 들로 사로잡음으로써 그 뒤에 숨은 쇠약한 몸에서 멀어지게끔 했다.

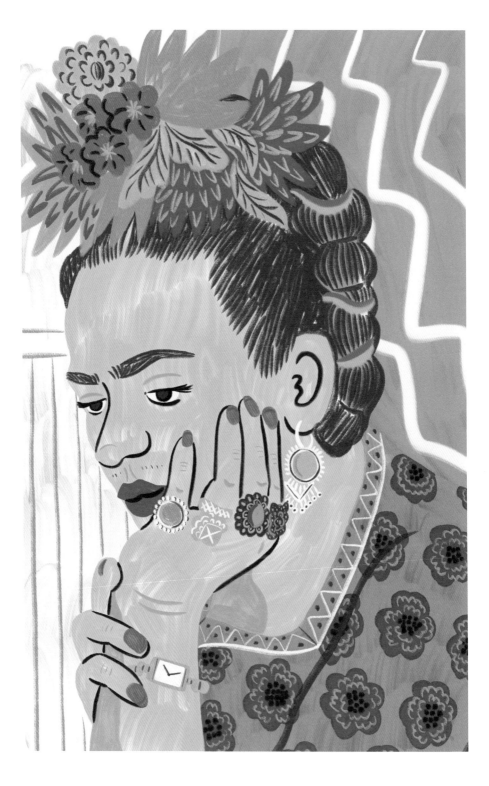

머리카락의 위로

프리다는 평생 머리를 공들여 빗어 틀어 올리거나 실을 엮어 땋았다. 보는 사람들이 감탄할 만큼 머리를 손질하면서 큰 기쁨을 느꼈다.

어린 시절부터 프리다는 제멋대로 뻗치는 단발머리를 커다란 벨벳 나비 리본으로 장식하곤 했다. 하지만 머릿속이 복잡한 10대가 되자 한 치의 오차도 없이 앞가르마를 타서 뒤로 넘기고 다녔다. 또한 1929년 결혼식 때 찍은 사진 속에서는 1920년대 유럽 패션을 따라 하기라도 하듯, 소녀처럼 머리통을 리본으로 감고 한쪽에서 나비 모양으로 묶은 모습을 하고 있다. 여성스러운 발랄함을 드러내는 순간 역시 사랑했던 것이다.

시간이 흐르면서 프리다의 헤어스타일은 대담해져 갔다. 긴 머리를 다채로운 양털 끈과 함께 땋거나, 그렇게 땋은 머리를 테우아나 여자들처럼 높이 틀어 올려 라 카사 아술 정원에서 꺾은 싱싱한 꽃들을 꽂았다.

프리다의 그림 속에서 그의 머리카락은 숨은 뜻을 품은 하나의 상징이 되고, 그 스타일은 온 정신의 풍경을 전한다. 디에고가 한없이 사랑했던 그의 머리카락은 <짧은 머리의 자화상> 속에서 감연히 잘려 바닥에 흩어져 있다. 디에고의 불륜 때문에 산산이 부서진 마음, 그에게 연결되었다고 느끼는 자아를 잘라 내고자 하는 욕망, 둘 모두를 시사하는 것이다. 또 다른 그림 <머리를 풀어헤친 자화상>(Self-Portrait with Loose Hair, 1947) 속 프리다의 공허한 모습 또한 쉬 잊을 수 없다. 그 그림 속 프리다의 거친 머리카락은 마치 통제에서 벗어나 마구 소용돌이치는 그의 삶인 것만 같다.

삶과 그림 모두에서 프리다의 머리카락은 자신을 표현하는 하나의 생명체가 되었

다. 몸이 극도로 쇠약해진 이후에는 가장 가까운 가족과 친구들이 그의 머리카락을 가꾸어 주었고, 이 의식은 생의 마지막 날까지 계속되었다.

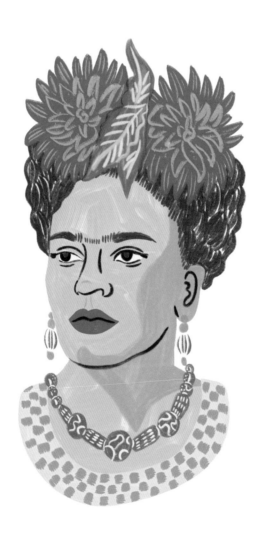

Super Stylist

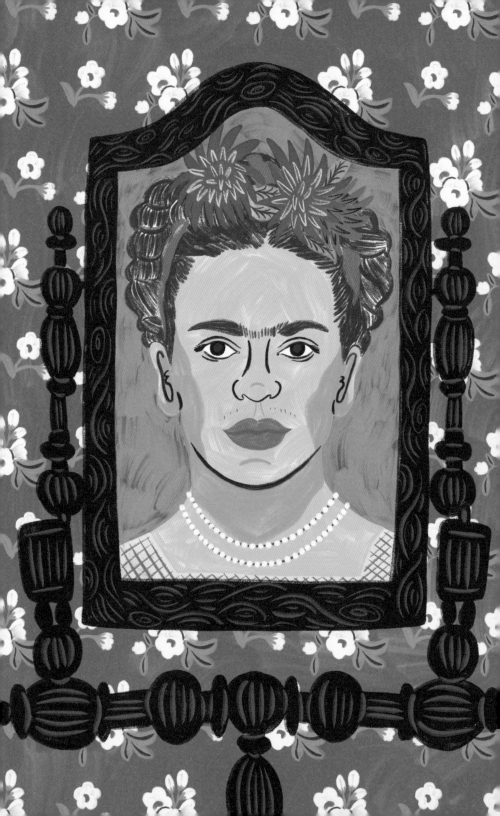

대담한 아름다움

프리다 칼로를 둘러싼 기이한 모순은 아름다움과 여성성의 관계에서도 드러난다. 할리우드 신예 배우들의 잘 다듬은 요염한 눈썹이 아름답게 여겨지던 시절이었다. 하지만 프리다는 타고난 숱 많은 눈썹을 그대로 두는 편을 좋아했다. 듬성듬성한 콧수염 역시 의식하지 않고 자연스럽게 받아들였으며 겨드랑이 털도 밀지 않았다.

그런 반면 화장품을 좋아해서 1930년대 후반에야 멕시코에 들어온 미국 유명 뷰티 브랜드, 레블론사(社)의 제품을 많이 가지고 있었다. 프리다에게 립스틱은 관능의 상징이자 정열과 사랑의 징표였다. 프리다는 성욕을 드러내는 듯한 색조를 발라 입술을 강조하는 화장을 즐겼다.

1931년에 프리다는 니콜라스 무레이와 8년간 지속될 불륜을 시작했다. 니콜라스 무레이는 당시 컬러 사진을 찍기 시작한 초기 사진작가 중 한 명이었다. 어쩌면 프리다는 그의 카메라 렌즈를 통해 자신의 얼굴을 바라보며 더욱 대담한 스타일을 실험하고 아름다움의 영감을 얻었는지도 모른다.

화장을 할 때에도 갈색 펜슬 라이너로 눈썹 사이를 메워 거의 일자에 가깝게 그림으로써 두꺼운 눈썹을 강조하는 쪽을 택했다. 그리고 이 눈썹은 그의 가장 두드러진 개성 중 하나가 되었으며 수많은 자화상 속에서 영원히 남게 되었다. 이처럼 프리다는 자신의 얼굴에서 어떤 부분이 인상적인지 잘 이해하고, 화장으로 더욱 강조했다.

Frida Kahlo

"신체에서 가장 중요한 곳은 뇌입니다.
내 얼굴에서는 눈썹과 눈이 좋아요."

프리다 칼로

건축 양식

프리다는 어린 시절과 노년의 대부분을 라 카사 아술에서 보냈다. 하지만 또 다른 장소, 또 다른 건물에 살면서 그 주변 환경에 푹 빠진 시절도 있었다.

1933년 프리다와 디에고는 예술가들을 위해 한 쌍으로 건축한 스튜디오 두 채로 이사했다. 존경받는 건축가 후안 오고르만[11]이 설계한 곳으로 프리다가 살았던 집 중 가장 독특한 주거 형태라고 할 수 있다. 두 채의 스튜디오는 다리 하나로 연결되긴 했지만 서로 독립된 집이었다.

테라코타 핑크[12]로 칠한 디에고의 집은 집주인을 닮아 두 채 중 몸집이 더 컸고, 프리다의 집은 그에게 어울리는 대담한 파란색이었다. 부부가 머무는 동안 이 기이한 스튜디오에는 수많은 멕시코 지식인들이 찾아왔다. 이 기이한 두 채의 스튜디오는 불가분의 관계로 연결되어 있지만, 엄밀히 따지면 별개인 두 사람의 공생적인 관계에 대한 은유로도 볼 수 있었다.

재결합한 두 사람이 1941년 라 카사 아술로 다시 이사했을 때, 디에고는 재정적으로 어려움을 겪던 프리다의 아버지로부터 주택 담보대출을 승계하는 조건으로 집을 넘겨받았고, 곧장 건물에 이런저런 변화를 주기 시작했다. 프랑스 고유의 스타일이던 외벽은 식민 지배 이전의 모든 것을 회복하고자 하는 혁명 후 움직임에 걸맞은 화성암으로 대체되었다. 프리다와 디에고는 이 집의 벽을 지금 많은 사람이 기억하는 선명한 푸른빛으로 칠하고, 라 카사 아술이라는 새로운 이름을 붙였다.

11 Juan O'Gorman, 1905~1982, 멕시코 건축가이자 벽화가, 모자이크 예술가, 혁명가. 그가 설계한 칼로와 리베라의 집은 멕시코의 현대화 물결을 상징하는 도시적인 건물로 평가받는다.
12 terracotta pink, 풍부하고 따뜻한 느낌을 주는 분홍색으로 갈색, 붉은 기가 도는 살구색, 짙은 오렌지색이 섞인 경우가 일반적이지만, 더 넓게는 회색이나 복숭아색이 감도는 경우도 있다.

입주 전시회

"멕시코 인디언 조각에 닿던 디에고의 아름다운 두 눈과 두 손만큼 다정한 것은 달리 본 적이 없습니다."

라 카사 아술의 벽과 창문틀, 많은 가구들이 천천히 하지만 확실하게 강렬한 원색 색조로 칠해지며 입체적인 걸작이 탄생했다. 안뜰 정원을 둘러싼 산책로는 전시회장으로 탈바꿈했다.

디에고가 이사 오면서 집은 박물관이 되었다. 콜럼버스가 아메리카 대륙에 발을 들이기 이전 시대의 유서 깊은 공예 컬렉션이 집 안 선반마다 놓였고, 방들은 빠짐없이 갤러리로 변모했다. 프리다와 디에고 둘 모두 메소아메리카, 즉 코스타리카부터 과테말라, 벨리즈, 그리고 멕시코 남부까지 거대한 중앙아메리카를 아우르는 역사적, 문화적으로 유서 깊고 지정학적으로도 중요한 지역에 사로잡혔다. 이 지역은 올멕[13], 마야, 사포텍, 그리고 아즈텍을 비롯한 매혹적인 초기 문명의 발상지였고 디에고와 프리다에게 가늠할 수 없을 만큼 많은 창조적 영감을 선사했다.

프리다는 빈 벽이 보이면 어디든 자신과 디에고의 그림이나, 가톨릭 전통 예술 작품인 봉헌용 소품을 넣은 작은 액자로 채웠다. 고통의 순간에 신이 개입한 현장을 그리거나 성인(聖人)들에게 감사를 표하기 위해 만든 물건들이었다. 프리다는 어린 시절 가풍이던 가톨릭을 거부했음에도 신성(神性)과 자신이 연결되길 원했다. 그런 만큼 전통 예술을 사랑했으며, 열정적으로 봉헌물을 수집했다.

13 Olmec, 고대 멕시코에서 최초로 발생한 문화. 멕시코만 남부의 열대 저지대를 중심으로 번성했으며, 멕시코와 중앙아메리카 문명의 모체를 형성했다.

열렬한 수집가이자 뛰어난 큐레이터인 거주자들과 함께하면서 라 카사 아술은 실제로 박물관이 되기 수십 년 전부터 박물관 같은 분위기를 풍기고 있었다.

대담한 인테리어

라 카사 아술의 부엌과 식당은 마치 색색의 폭죽이 터진 것 같았다.

밝은색으로 칠한 가구부터 '프리다', '디에고'라고 두 사람의 이름을 다정하게 써 벽에 매달아 놓은 작은 컵들에 이르기까지, 프리다는 방 안 모든 것에 예술가의 영혼을 불어넣었다. 프리다는 전통 나무 화덕에 요리하는 것을 좋아했고, 현대적인 조리 도구를 쓰기보다 커다란 토기 냄비나 손으로 만든 나무 숟가락을 더 좋아했다. 부엌과 식당 벽, 조리 공간은 프리다가 수집한 이러한 원시적인 물건들로 장식되어 있었다.

프리다는 침실을 정리할 때면 특이하고 멋스러운 물건에 대한 사랑을 마음껏 드러내며 장난감, 인형, 작은 장식품과 바구니의 위치를 이리저리 바꾸곤 했고, 어른이 되어서도 수집하고 분류하고 구조화하기를 멈추지 않았다.

라 카사 아술 천장 곳곳에는 파피에 마셰[14] 소재의 유다(Judas) 인형, 형태와 크기가 다양한 해골과 두개골 모형이 매달려 있었고, 심지어 캐노피 침대에서 자던 어린 시절부터 프리다와 함께 있어 주었던 것을 알 수 있다. 이 모형 인형들은 섬세한 멕시코 전통 수공예품인 카르토네리아(cartonería)로, 대개 '죽은 자들의 날'인 디아 데 로스 무에르토스[15]에 불태우기 위한 용도였다. 그러나 프리다는 자신이 죽음으로부터 영원히 도망갈 수 없음을 잘 알았다. 그는 자신이 라 카사 아술 여기저기 흩어 놓은 종이 해골들에게 송연한 농담을 건네면서 구석구석 배어든 죽음의 기운을 즐겼다.

14 papier-mâché, 공예 재료 중 하나로 종이 펄프에 아교, 석회 등을 섞은 후 형틀에 눌러 열을 가하고 옻칠을 하거나 바니시를 칠해 연마한 것이다. 18세기 중엽 프랑스에서 유행했으며, 이후 영국에서도 의자나 탁자 등 작은 가구를 만들 때에 널리 쓰였다.

15 Día de los Muertos, 세상을 떠난 이들을 기리며 음식과 음료, 기념품, 꽃 등의 제단을 준비하는 날이다. 전통적으로는 11월 1일과 11월 2일이지만 상황에 따라 10월 31일 등 다른 날을 공휴일로 지정하기도 한다.

아무도 흉내 낼 수 없는 프리다의 스타일은 오늘날까지 집 안 곳곳에서 찾을 수 있다. 방마다 그의 예술성과 강인한 정신이 선연히 깃들어 있어 시선이 어디에 가닿든 즐거움과 놀라움을 안긴다.

라 카사 아술 안에서 프리다 칼로의 존재감은 워낙 강해서 그가 그곳을 한 번도 떠난 적 없는 것만 같다.

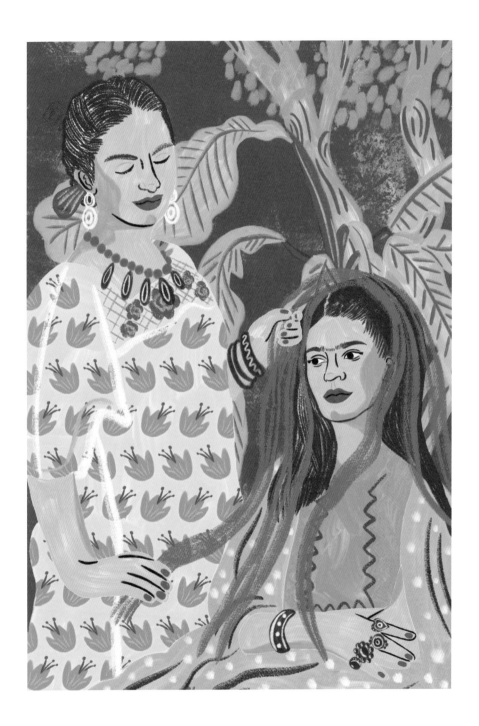

126

새장에 갇힌 새

*"의사 선생님, 제가 이 테킬라를 마시도록 내버려 두신다면, 약속할게요.
제 장례식에서는 마시지 않겠다고요."*

1950년대 초반에 이르러 프리다 칼로의 몸은 통증으로 마비되었다. 그의 삶은 이제 종막을 향해 조금씩 나아가고 있었다.

오른발에 괴저가 생겨 발가락부터 새까매지더니 다리까지 타고 올라가는 바람에 결국 절단할 수밖에 없었다. 프리다는 척추에 뼈를 이식하는 위험천만한 수술을 여러 차례 받으며 멕시코시티에 있는 한 병원에 1년 내내 입원해 있어야만 했다. 한 번 수술할 때마다 새로운 석고 코르셋이 그의 몸을 옥죄었다. 프리다는 날개 잘린 새처럼 새장에 갇혀 버렸다. 헌신적인 자매들은 곁에서 밤을 지새우며, 프리다가 평생 공들여 가꾼 머리카락을 빗질하고 땋아 주었다.

강인하던 프리다의 의기가 점차 사그라드는 것을 주변 사람 모두가 느끼고 있었지만, 프리다는 타고난 짓궂은 유머 감각과 부조리에 대한 애착으로 생에 매달렸다. 헤이든 헤레라의 전기에는 프리다를 돌보던 간호사들이 하나같이 그를 깊이 사랑했다고 씌어 있다. 상상하기 힘든 고통 속에서도 프리다는 단 한 마디도 불평하지 않았다. 도리어 거리낌 없이 웃고 선정적인 농담을 건네거나 자신의 병상에 임시로 만든 극장에서 인형극을 선보이며 주변 사람들을 즐겁게 해 주었다.

세련된 행위 예술

1953년 사진작가 롤라 알바레스 브라보[16]는 오랜 벗 프리다를 위해 단독 전시회를 열어 주기로 결심했다. 프리다의 친구부터 예술품 수집가에 이르기까지 많은 예술계 명사를 초대한 이 행사를 위해 프리다는 민속 예술 양식 초대장을 손수 만들었다. 색색의 양털로 묶은 초대장에는 자신이 살 날이 얼마 남지 않았음을 아는 한 여자의 따뜻하고 위트 있는 메시지가 담겨 있었다. 전시장에는 프리다 칼로의 마지막 모습을 사진으로 남기기 위해 멕시코의 주요 언론 매체도 속속 몰려들었다.

몸이 너무 쇠약해 병상을 벗어나게 할 수 없다는 주치의들의 소견에 맞서 프리다는 기막히게 멋지고 반항적이며 기발한 꾀를 냈다. 침대를 전시장에 가져다 놓은 것이다. 프리다는 들것에 누운 채 갤러리에 입장했고, 도착 전 미리 정해진 장소에 놓여 있던 침대로 옮겨졌다.

마치 살아 있는 예술 작품처럼 나타난 프리다의 모습에 전시장에 모여 있던 사람들은 놀라 입이 떡 벌어졌다. 그 어느 때보다 멋지게 차려입은 프리다는 갤러리 한가운데 놓인 자신의 침대에 누운 채 친구와 가족들에게 둘러싸였다.

16 Lola Álvarez Bravo, 1903~1993, 멕시코 사진작가로 혁명 후 멕시코를 작품 속에 담았다. 1950년대 멕시코시티에 기반을 둔 갤러리를 운영하며 평생의 친구 프리다 칼로를 위해 개인전을 열었다.

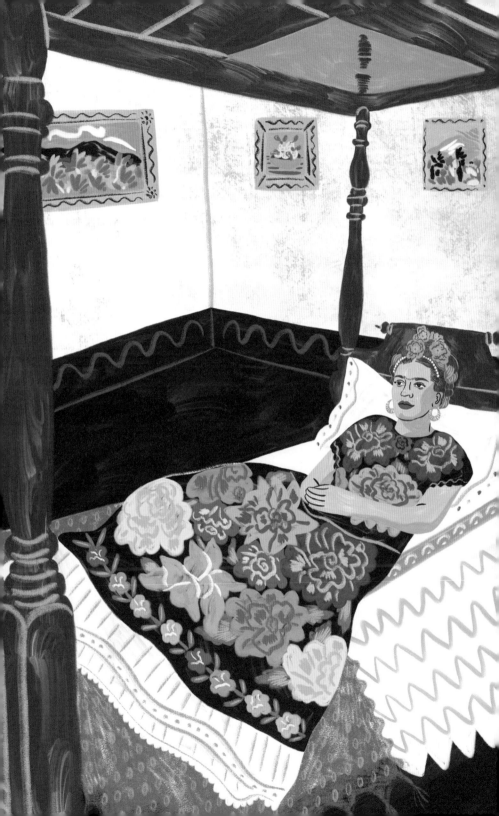

Frida Kahlo

"웃고, 자신을 버리고, 가벼워지면 힘이 됩니다."

프리다 칼로

마지막 커튼콜

프리다 칼로는 1954년 7월 13일에 사망했다. 공식적인 사인은 폐색전[17]으로 기록되었지만 죽음을 맞기 직전 금방이라도 사그라질 듯 약해진 정신과 그가 남긴 일기장에 쓰인 글을 근거로 어쩌면 그가 스스로 생을 마감했을 것이라 짐작하는 사람들도 있다.

화장(火葬)을 앞두고 프리다는 멕시코 예술 궁전의 열린 관 속에 누워 마지막 커튼콜을 받았다. 최후의 공개 공연을 위해 가까운 친구였던 사진작가 롤라 알바레스 브라보는 가족들과 함께 프리다의 옷을 고르는 잊지 못할 소중한 의식을 치렀다.

그들은 프리다에게 흰색 우이필과 검은색 테우아나 치마를 입히고 여러 개의 목걸이를 걸어 주었으며 손가락마다 반지를 끼웠다. 그리고 프리다가 사랑했던 헤어스타일을 기리며 머리카락을 땋아 리본과 꽃으로 정성스레 꾸몄다.

이 역사적인 건물 안에서 프리다 칼로는 눈부시게 아름다운 모습으로 고요히, 조각처럼 누워 있었다. 그의 정신은 망가진 육신에 날개를 달아 주었고, 그로써 마침내 자유로워졌다.

17 pulmonary embolism, 폐동맥이나 그 가지가 막혀 생기는 병. 수술, 부상, 전염병 등으로 생긴 혈전이나 기포 따위가 피의 흐름에 따라 폐로 옮겨 온 것이 원인이다.

Frida Kahlo

"이 외출이 즐겁기를 —
그리고 다시는 돌아오지 않기를."

프리다 칼로

Chapter 5

Immortal
Influencer

불멸의 인플루언서

프리다 칼로의 독특한 미의식은 장 폴 고티에와 엘사 스키아파렐리[1] 부터 알렉산더 맥퀸[2]과 레이 카와쿠보[3]에 이르기까지 시대와 경계를 넘어 최고의 패션 디자이너들에게 영감을 주었고, 그들의 창조력을 새로운 수준으로 이끌었다. 프리다는 불멸의 인플루언서이자 진정한 스타일 아이콘으로서 수준 높은 패션 문화를 형성하는 데에 일조했다.

1 Elsa Schiaparelli, 1890~1973, 이탈리아 출생으로 1920년부터 1954년까지 파리 패션계에서 활동했다. 단순하고 활동적인 디자인과 대담한 색상을 즐겼으며 금속, 목재, 플라스틱 등 다양한 재료를 사용한 액세서리를 활용했다.
2 Lee Alexander McQueen, 1969~2010, 영국 패션 디자이너로 실험적이고 창조적인 디자인으로 주목받았다. 지방시의 수석 디자이너를 역임했다.
3 川久保, 1942~ , 일본의 패션 디자이너로 꼼데가르송을 설립했다. 실험적이고 도전적인 디자인으로 잘 알려져 있다.

<보그> 속 프리다

"오늘날 세상은 뒤집혔습니다.
누가 다른 사람들과 똑같은 길을 가려고 할까요?
아무도요!
바로 그런 이유로, 오늘날 저는 다르다고 믿습니다."

미국 잡지 <보그>(Vogue) 1937년 10월호 기획 당시 편집장이던 에드나 울먼 체이스[4]는 사진작가 토니 프리셀[5]에게 '멕시코의 여성들(Señoras of México)'이라는 제목의 특집 기사를 맡겼다. 그때 찍은 흑백 사진 중에는 에드워디언 블라우스[6]를 입은 프리다가 커다란 용설란에 기댄 모습을 찍은 작품도 있다. 사람들이 이런 스타일의 블라우스가 멋지다고 인식하기 훨씬 전부터 프리다는 이미 고전적이고 앤티크한 의복을 사랑했음을 알 수 있게 해 주는 사진이다. 소녀처럼 땋아서 느슨하게 어깨에 늘어뜨린 머리 모양에서는 우리에게 익숙한 스타일 아이콘이 아니라 보다 자연스러운 모습을 엿볼 수 있다. 프리다가 늘 걸치고 다니던 레보소를 등 뒤로 드리워 더욱 매력적인 초상을 완성했다.

1938년에 프리다 칼로 데 리베라는 세상에서 가장 화려한 이 패션 잡지의 지면에 다시 한번 모습을 드러냈다. 이번에는 버트럼 D. 울프[7]가 쓴 '또 다른 리베라의 부상:

4 Edna Woolman Chase, 1877~1957, 38년 동안 <보그> 편집장을 역임했다. 제1차 세계대전으로 파리의 의류 제조업이 중단되자 미국에서 옷을 만들어 판매하기 시작해 첫 패션쇼도 열었다.

5 Toni Frissell 혹은 Antoinette Frissell Bacon, 1907~1988, 미국의 사진작가. 활동적인 여성의 이미지를 위해 야외에서 패션 사진을 찍기 시작했다. 제2차 세계대전이 발발하자 공군으로 복무하며 여군의 공식 사진작가가 되었다.

6 Edwardian blouse, 영국 에드워드 7세 시대에 유행한 블라우스로 목에 붙는 높은 깃, 긴 소매, 레이스와 러플 장식이 특징이다.

7 Bertram David Wolfe, 1896~1977, 미국의 학자. 미국 공산당 창립 멤버였으나 냉전 시기 동안은 반공산주의자가 되었다. 레닌, 스탈린, 트로츠키, 디에고 리베라 등의 연구를 포함해 공산주의 관련 작품을 다수 저술했다.

캔버스에 그려진 D. H. 로런스[8]를 보는 듯한 프리다 칼로 데 리베라의 그림에 주목하는 사람들… 그 모든 다산(多産)과 핏덩어리'라는 기사에서였다.

72년이라는 세월이 흐른 후, <보그> 독일판 2010년 3월호에는 가장 훌륭하다고 평가받을 만한 패션 디자이너이자 창조적 패션 디렉터 중 한 명인 칼 라거펠트[9]가 촬영한 슈퍼모델 클라우디아 시퍼(Claudia Maria Schiffer)의 사진 한 장이 실렸다. 보테가 베네타(Bottega Veneta)부터 로샤스(Rochas)와 샤넬(Chanel)에 이르기까지, 최신 고급 패션 의류를 차려입고 일자 눈썹을 그렸으며 머리카락을 수십 송이 주홍 꽃들로 장식한 클라우디아 시퍼는 가히 프리다의 화신이라 할 만했다.

2012년에는 또 다른 슈퍼모델 칼리 클로스(Karlie Elizabeth Kloss)가 프리다로 분했다. <보그> 2012년 7월호에 실린 페루 출신 패션 사진작가 마리오 테스티노(Mario Eduardo Testino Silva)의 사진에서 칼리 클로스는 돌체앤가바나(Dolce&Gabbana) 컬렉션 의상을 아홉 벌이나 걸친 탐미적인 모습으로, 커다란 귀걸이를 아래로 늘어뜨린 채 장엄한 화관을 쓰고 있다.

1937년에 실린 첫 번째 사진에서부터 프리다 칼로는 멋스러운 '잇 걸'이자 인플루언서로 자리를 굳혔다. 프리다뿐 아니라 그가 되고자 하는 셀 수 없이 많은 사람들의 사진이 화려한 패션 잡지에 실렸다. 에디터, 스타일리스트, 디자이너, 그리고 제작 감독들에게 프리다의 이미지는 그야말로 영감의 원천이었다. 오늘날에도 그는 '보그(Vogue)'라는 이름이 의미하는 바 그대로, 변함없이 '유행'을 선도하고 있다.

8 David Herbert Lawrence, 1885~1930, 영국의 소설가. 현대 문명을 혼탁하고 혼돈에 빠진 세상이라 비판하며 본능으로서의 성과 사랑을 추구함으로써 인간을 표현하고자 했다. 대표 작품으로 <아들과 연인>, <채털리 부인의 연인> 등이 있다.
9 Karl Otto Lagerfeld, 1933~2019, 독일 출신 패션 디자이너. 프랑스에서 패션계에 입문해 기성복 디자이너로 활동하다가 끌로에, 펜디를 거쳐 샤넬을 화려하게 부흥시켰다.

Immortal Influencer

엘사 스키아파렐리

"그들은 제가 초현실주의자라고 생각해요. 하지만 아니에요. 나는 한 번도 꿈을 그린 적이 없어요. 나만의 현실을 그렸을 뿐이죠."

1939년, 프리다는 멕시크 개막식에 참석하기 위해 파리로 떠났다. 프리다의 작품을 찬미하던 초현실주의 시인, 앙드레 브르통[10]이 준비한 전시회였다.

그날 프리다가 전통 멕시코 드레스를 입고 갤러리 주변을 걷는 모습이 초현실주의 이탈리아 패션 디자이너 엘사 스키아파렐리의 시선을 사로잡았다. 1927년 파리에서 자신만의 오트 쿠튀르[11] 컬렉션을 선보였던 엘사 스키아파렐리는 매혹적인 프리다의 모습에 큰 영감을 받아, 그를 기리는 가운을 디자인하기로 결심했다.

얇은 검정 소매, 열정적인 붉은 꽃을 수놓고 정교한 비즈로 장식한 이 극적인 드레스를 통해 스키아파렐리는 멕시코 예술가의 모습을 포착하고자 했다. 또 자신의 뮤즈를 기리는 의미에서 이 드레스에 라 로브 드 마담 리베라(La Robe de Madame Rivera), 즉 '리베라 부인의 드레스'라는 이름을 붙였다.

10 André Robert Breton, 1896~1966, 프랑스의 시인이자 초현실주의의 주창자. 대표 작품으로 <나자> 등이 있다.
11 haute couture, 고급 의상점, 혹은 일류 디자이너가 제작한 고급 맞춤복을 가리킨다.

장 폴 고티에

"프리다는 나에게 위대한 영감을 주었습니다.
라 카사 아술에 방문했을 땐 무척 감동했죠. 그의 옷과 코르셋을
볼 수 있는 기회였고, 한층 더 감탄하게 되었습니다."

프리다 칼로가 공산주의를 위해 행진한 것과 마찬가지로 장 폴 고티에 역시 위대한 혁명가였다. 남성 모델들에게 긴 타탄체크[12] 치마를 입혀 런웨이를 맹렬한 기세로 걷게 하는 등, 패션 세계에 대한 그의 도전은 성(性)을 색다르게 바라보게끔 만들었다.

자신의 우상에게 받은 영감을 바탕으로 고티에는 숨이 막힐 듯한 공포를 불러일으키는 코르셋을 성이 발산하는, 타오르는 힘의 상징으로 탈바꿈시켰다. 그는 조각과 같은 코르셋의 구조에서 아름다움과 자유 두 가지를 발견했고, 새로운 시각적 언어를 부여했다. 그로써 코르셋은 페미니스트 의복의 상징이 되었다. 고티에에 의해 새롭게 탄생한 코르셋의 이미지는 세계적 가수 마돈나(Madonna)를 단번에 매혹했다. 프리다의 열렬한 팬이기도 했던 마돈나는 '1990 블론드 앰비션'(1990 Blond Ambition) 해외 순회공연을 하며 고티에의 고깔 모양 브래지어 코르셋을 패션계의 한 역사로 만들었다.

고티에는 '프리다 칼로 오마주'(Homage à Frida Kahlo)라고 명명한 1998년 봄 기성복 패션쇼에서 프리다를 향한 애정을 분명하게 드러냈다. 프리다의 그림 스타일을 모방한 광고 캠페인 일러스트가 이 패션쇼를 후원했고, 모델들은 버클이나 가죽 코르셋 등 스스로를 속박한 복장에 민속 목걸이를 걸고 왕관을 쓴 채 런웨이를 걸으며

12 Tartan check, 굵기가 서로 다른 서너 가지 선을 바둑판처럼 엇갈리게 해 놓은 무늬. 스코틀랜드 전통 복장에서 시작해 영국 무늬 직물의 기조를 이루었다.

프리다의 강렬한 정신과 예술적 미감을 온몸으로 표현했다.

이로부터 몇 년 후인 2005년, 고티에는 가을 쿠튀르 컬렉션에서 다시 한번 프리다를 위한 스포트라이트를 준비했다. 에린 오코너(Erin O'Connor)와 릴리 콜(Lily Cole)을 비롯한 모델들은 다채로운 시골 농부 블라우스와 긴 집시 치마를 입고, 마치 허공에 매달린 듯 땋은 머리로 런웨이를 걸었다. 이 헤어스타일은 프리다의 그림, <땋은 머리의 자화상>(Self-Portrait with Braid, 1941)에서 영감을 받은 것이었다. 파동을 일으키는 선명한 붉은색의 행진과 민속적인 꽃들, 목에 걸린 여러 금 목걸이들, 프리다를 떠올리게 하는, 가장자리에 술이 달린 스페인 스타일 숄들, 그에 더해 보다 세세한 연출 곳곳에 프리다 칼로의 모습이 깃들어 있었다.

Immortal Influencer

알렉산더 맥퀸

이 세상의 어둠과 빛에 매혹된 알렉산더 맥퀸은 둘 사이의 긴장을 창조 활동의 연료로 삼았다. 맹렬한 페미니스트이던 그는 대담하고도 눈부신 디자인을 통해 여성들에게 힘을 부여했고, 그의 옷을 입은 여성들이 스스로를 가장 강한 상태라고 느낄 수 있게 해 주었다.

맥퀸은 보기 드문, 부정할 수 없는 천재였다. 그의 천재성은 사람들의 마음을 사로잡는 컬렉션의 원천이었으나 그 때문에 그는 대단히 고통스러워했다. 그러나 프리다 칼로가 그러했듯 그는 가장 암울한 순간에 놓였을 때조차 그 고통을 눈부시게 아름다운 디자인으로 바꾸어 놓음으로써 패션 비평계의 숨을 멎게 만들었다. 그의 디자인은 비평가들은 결코 이해하지 못하는 이 세상에 대한 속삭임이었다.

꽃들을 그림으로써 꽃들이 시들지 않는다고 여긴 프리다는 나비와 새의 구조를 조심스럽게 관찰하고는 했다. 자연을 향한 사랑과 살아 있는 것들의 생의 주기를 작업 재료로 삼은 프리다와 마찬가지로 알렉산더 맥퀸 역시 자연을 창조 작업의 중심에 놓았다. 그는 프리다가 그랬듯 한 사람의 디자이너로서 삶과 죽음의 순환, 탈피(脫皮)를 상징하는 나비에 매혹되었다.

2010년, 맥퀸이 때 이른 죽음을 맞이하자 오래도록 그와 함께 일했던 세라 버턴[13]이 사람들의 걱정 섞인 기대를 한 몸에 받으며 제작자의 자리를 이었고, 패션 하우스를 책임지게 되었다. 2011년 봄 기성복 컬렉션에서 그는 인간의 신체가 자연에 삼

13 Sarah Jane Burton, 1974~ , 영국의 패션 디자이너로 하우스 브랜드 알렉산더 맥퀸의 수석 디자이너였다. 1996년부터 맥퀸의 디자인 스튜디오에서 일했고 2000년 이후 여성복 디자인을 맡았다.

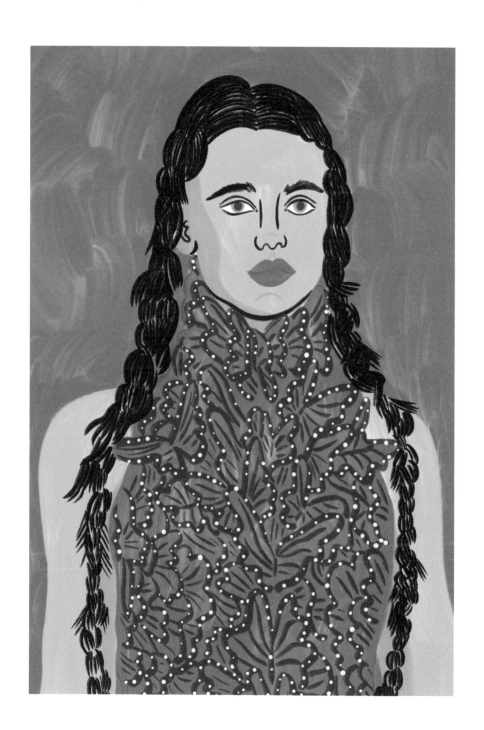

Immortal Influencer

Alexander McQueen

"여성에게 힘을 선사하고 싶습니다.
사람들이 내 옷을 입은 여성들을 두려워하길 바랍니다."

알렉산더 맥퀸

켜지는 듯한 소름 돋는 디자인들을 선보였다. 드레스에 수작업으로 수놓은 생동감 넘치는 나비들부터 해골처럼 보이는 고급스러운 흰색 레이스 아플리케[14]까지, 그토록 매혹적인 컬렉션을 보았다면 프리다도 분명 기뻤을 것이다.

이후 2014년 봄 기성복 컬렉션에서 세라 버턴은 파란색, 흰색, 빨간색 멜빵을 두른 듯한 비즈 드레스 한 벌을 선보였다. 프리다의 그림, <부서진 기둥>(The Broken Column, 1944)에 등장하는 색칠한 코르셋과 매우 흡사한 작품이었다. 프리다 칼로가 맥퀸에게, 버턴에게, 그 너머의 수많은 디자이너들에게 끊임없이 영감을 주고 있다는 사실을 확신하게 하는 최고의 드레스였다.

14 appliqué, 바탕천에 다른 천 조각이나 레이스, 가죽 따위를 여러 모양으로 오려 붙이고 그 둘레를 실로 꿰매는 수예 기법.

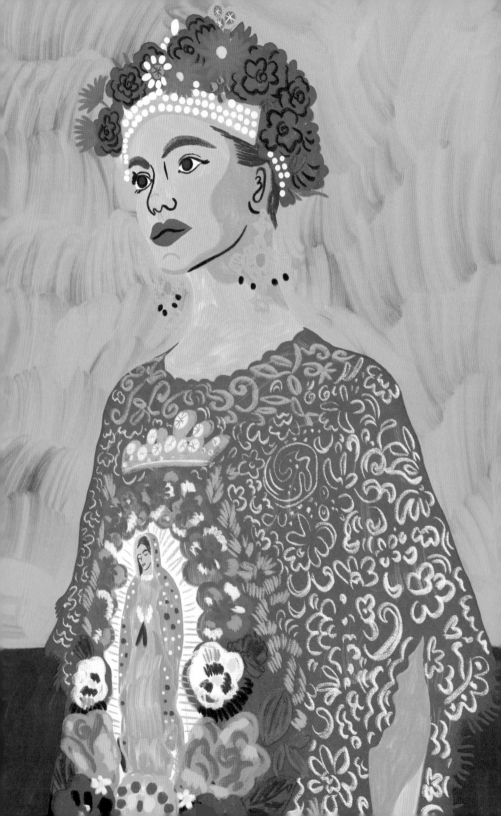

돌체앤가바나

이탈리아 시칠리아 출신 디자인 듀오, 도메니코 돌체와 스테파노 가바나[15]는 종교적 도상학[16]에 품은 열정과 생동하는 민속 예술에 대한 사랑에서 비롯된 미학적 영향력을 두 사람의 스타일 아이콘 프리다와 공유했다. 프리다와 고향 멕시코가 두 사람에게 의류 색채와 무늬 위주로 풍부한 영감을 주었다는 사실은 놀랍지 않다.

두 사람의 컬렉션 곳곳에는 프리다 칼로의 이미지가 깃들어 있다. 그의 강렬한 스타일에 어떤 식으로든 영향받지 않은 패션쇼를 찾기는 어려울 것이다. 2015, 2018, 2021 봄/여름 컬렉션에서는 다채로운 화관, 호화로운 목걸이, 관능적인 코르셋 드레스 들을 선보이며, 프리다마니아의 모습을 꾸준히 드러냈다.
또 두 디자이너는 2018년 봄, 돌체앤가바나의 오트 쿠튀르 컬렉션인 알타 모다 패션쇼 컬렉션을 멕시코시티에 위치한 카를로스 슬림[17] 소유의 소우마야 미술관[18] 제일 위층에 전시함으로써 프리다와 프리다의 조국을 기리고자 했다. 그들은 멕시코의 '꽃, 색채 그리고 전통'에 끊임없이 영감을 받는다고 덧붙였다.

그해 알타 모다에서는 풍성한 꽃 머리띠, 봉납물, 장식 술, 실크 솔, 아름다운 레이스, 호화로운 벨벳, 커다란 보석과 과달루페의 성모[19]가 포함된 종교적 심상 등이 황홀한 모습을 드러냈다. 풍부한 멕시코 문화유산, 영원히 사라지지 않을 미학적 영감뿐 아니라 스타일 아이콘 프리다를 향한 경의를 표하는 오마주가 아닐 수 없었다.

15 Domenico Mario Assunto Dolce, 1958~ , Stefano Gabbana, 1962~ , 패션 역사상 가장 성공적인 파트너십을 보여 준 디자이너 듀오로 이탈리아 남부의 열정적이고 대담한 기질을 살려 관능적이고 화려한 디자인을 선보인다.
16 圖像學, 기독교나 불교 등 종교미술에서 조각이나 그림에 나타난 여러 형상의 종교적 내용을 밝히는 학문.
17 Carlos Slim Helú, 1940~ , 멕시코의 사업가이자 저명한 미술품 수집가.
18 Museo Soumaya, 주로 15~20세기 유럽 회화 작품과 조각품이 전시된 멕시코의 미술관.
19 Virgin of Guadalupe, 1531년 멕시코시티 북부 테페약산의 빛나는 구름 속에서 나타난 성모. 파란 망토를 입은 갈색 피부 원주민 여인의 모습이었으며 스스로를 성모마리아라고 밝혔다. 멕시코의 수호자로 추앙받는다.

알베르타 페레티

이탈리아 패션 디자이너 알베르타 페레티[20]는 2014년 기성복 컬렉션에서 프리다가 사랑하고 즐겨 입었던 전통 복식과 다채로운 색상을 단순하고도 새롭게 선보이며 관중을 프리다 칼로의 멕시코를 관통하는 여행으로 이끌었다.

페레티는 프리다가 애정을 품고 수집한 아름다운 테우아나 의복의 발상지인 테우안테펙 지협을 포함한 멕시코 여러 지역의 다양한 종교 공예품과 직물들에서 영감을 받았다. 그는 영국 전통 자수를 놓은 의복과 빅토리아 양식 레이스 디자인에 프리다 스타일의 다채로운 꽃들을 섬세하게 수놓으며 작품에 장인 정신을 불어넣었다. 실크 드레스 전면에 인쇄했든, 블라우스에 아플리케를 붙였든 프리다가 특히 사랑한 부겐빌레아[21]를 연상시키는 꽃 장식을 이 컬렉션의 모든 의상에서 찾아볼 수 있다.

하지만 프리다의 코르셋을 살짝 모방한 드레스와 몇몇 크롭트 톱[22]에서는 프리다의 모든 이미지가 현대적으로 해석, 반영되기도 했다.

모델들의 소박한 땋은 머리, 산뜻한 하얀색에서부터 짙은 빨강과 마젠타에 이르는 역동하는 색채, 프리다가 좋아한 검은색 고딕 앙상블[23]에 이르기까지 페레티는 프리다의 미적 세계 깊이 뛰어들었고, 그 세계를 현대적 컬렉션으로 완전히 새롭게 창조해 냈다.

20 Alberta Ferretti, 1950~ , 이탈리아의 패션 디자이너. 시폰, 주름, 레이스를 활용한 여성 드레스부터 활동적인 옷까지 다양한 의복을 디자인 한다.
21 bougainvillea, 남아메리카가 원산지인 분꽃과 꽃으로 빨강, 분홍, 노랑, 하양 꽃이 핀다.
22 cropped top, 길이를 짧게 재단한 상의류의 총칭.
23 ensembles, 드레스와 코트, 스커트와 재킷 등을 같은 천으로 만들어 서로 잘 어울리게 맞춘 한 벌의 의복.

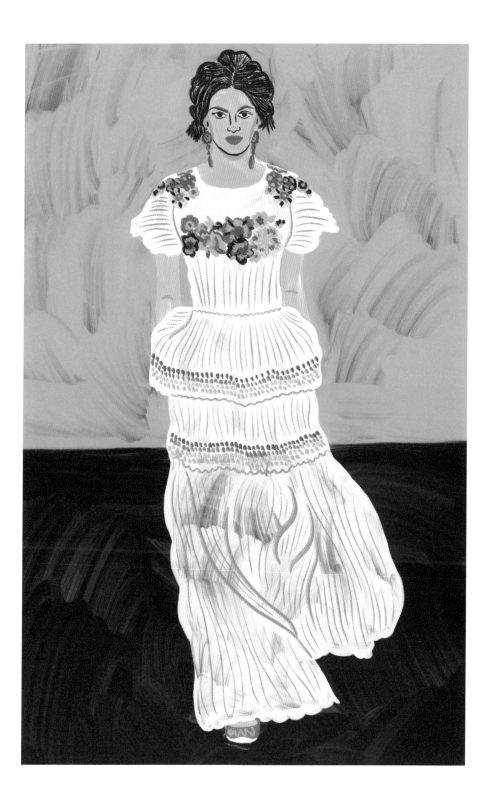

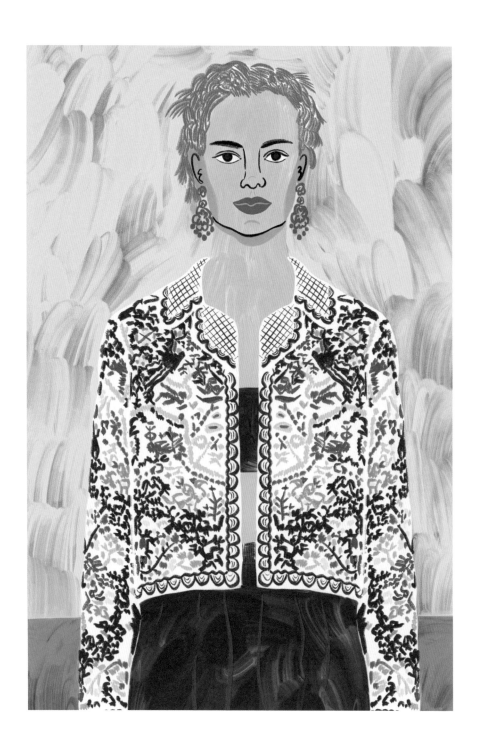

발렌티노

2015 리조트 컬렉션에서 당시 발렌티노(Valentino)의 숨은 디자이너 듀오였던 마리아 그라치아 키우리[24]와 피에르파올로 피촐리[25]는 프리다 칼로에게서 영감을 받은 디자인을 선보였다. 무엇보다 특별하기 그지없던 프리다의 삶에서도 그다지 언급되지 않았던, 이국의 동물을 사랑했던 것과 같은 유별난 요소를 반영했다. 프리다가 사랑했던 거미원숭이는 옷자락에서 이리저리 몸을 흔들었으며, 열대 앵무새들은 클래식한 짙은 회갈색 드레스에서 노래했다.

그들은 프리다의 고전적인 유럽 블라우스처럼 상의 어깨를 러플로 장식하고 목깃을 높이 세웠다. 혹은 프리다가 변화와 자유, 연약함의 상징으로 애용한 곤충, 그중에서도 나비 모양 아플리케를 술 달린 스웨이드[26] 재킷의 등에 장식하기도 했다. 멕시코 전통 장인 정신이 엿보이는 다양한 자수 드레스와 케이프에서는 온갖 동식물이 등장해 생동했다.

예쁜 레이스 직물, 영국 자수, 길게 늘어뜨린 화려한 귀걸이, 땋은 머리카락 등 모든 요소에서 프리다를 떠올릴 수 있다. 심지어 디자이너의 아버지가 1924년에 남긴 사진으로 유명해진, 남성적이고도 멋들어진 턱시도와 심플한 하얀 셔츠 스타일도 등장했다. 또 컬렉션이 끝나갈 무렵 빨간 가죽 끈 부츠가 모습을 드러내 이 컬렉션이 프리다 칼로의 심장과 영혼에서 비롯했음을 완벽히 증명했다.

24 Maria Grazia Chiuri, 1964~ , 이탈리아의 패션 디자이너. 펜디와 발렌티노에서 근무한 이후 디올의 디렉터로 활동했다.
25 Pierpaolo Piccioli, 1967~ , 이탈리아의 패션 디자이너. 2008년~2016년에 마리아 그라치아 키우리와 공동으로 발렌티노의 디렉터를 역임했다.
26 suede, 새끼 양이나 새끼 소의 가죽을 보드랍게 보풀린 가죽이나 이 가죽을 흉내 내어 짠 직물.

꼼데가르송

레이 가와쿠보의 작품들은 프리다 칼로와 마찬가지로 무정부주의 정신으로 무장하고 있다. 가와쿠보는 1960년대 후반, 일본 도쿄에 자신의 컬트 패션 브랜드인 꼼데가르송을 설립하고 패션계에 완전히 새로운 미학을 도입했다. 단을 마감하지 않고 기교적으로 활용한 검정 드레이프 디자인[27]의 해체적이고 지배적인 스타일은 사람들에게 충격과 기쁨을 함께 선사했다.

2005년 가을 기성복 컬렉션에서 가와쿠보는 모델들에게 유령 같은 빅토리아 양식 프릴 블라우스를 입히고 '죽은 자들의 날'에 그러듯 얼굴에 하얗게 분을 칠했으며 폭발할 듯 강렬하고 거대한 분홍색과 자주색 화관을 씌움으로써 잿더미에서부터 마법처럼 프리다의 정신을 소환했다.

2012년 봄/여름 기성복 컬렉션의 테마였던 '하얀 드라마'(White Drama)에서 가와쿠보는 거의 무게가 느껴지지 않는 듯 섬세한 시폰 실크 위로 코르셋을 덧댄 듯한 치마를 선보였다. 프리다에게서 찾아볼 수 있는 강인하고도 연약한 모습으로, 그의 생 전체를 특징 짓는 비범한 이중성을 포착하고자 한 것이다.

가와쿠보는 이 컬렉션에서 가장 마음에 든 아름다운 의상을 2012년 빅토리아 앨버트 박물관에서 열린 <프리다 칼로: 그녀 자신을 만들다> 전시회에 출품했다. 실크와 새틴 블라우스에 패드를 넣은 새장 형태 치마와 코르셋이 어우러진 이 의상은 장 폴 고티에와 지방시의 작품들과 나란히 걸렸다. 가와쿠보가 프리다의 영향력에 사로잡힌 그 모든 유명 디자이너들의 대열에 합류한 것이다.

27 draped designs, 천을 겹치거나 흘러내리게 하고 주름을 잡는 등의 방식으로 장식을 더하고 개성을 연출하는 기법.

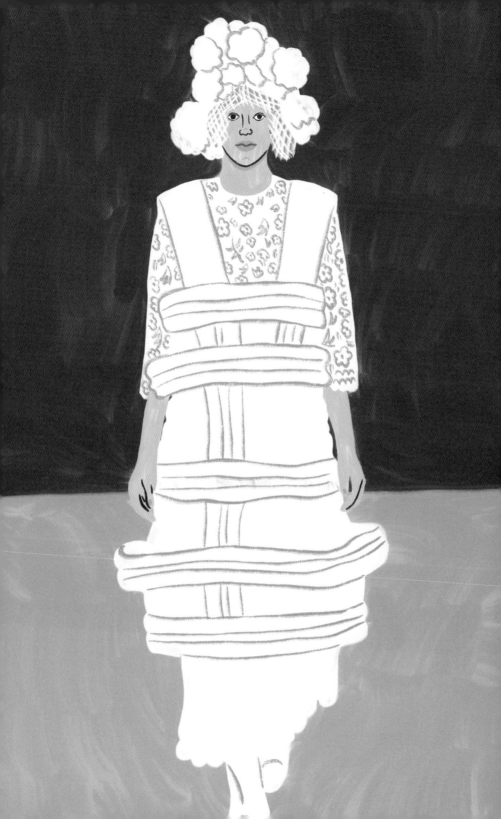

지방시

2010년 가을, 지방시(Givenchy) 오트 쿠튀르에서 리카르도 티시[28]는 아주 작은 요소까지 공들여 디자인한 컬렉션을 선보이며 사람들의 눈길을 사로잡는 한편 패션계에서 계속 증가하고 있는 프리다 팬과 오트 쿠튀르 명예의 전당, 양쪽 자리를 모두지켜 냈다. 어디에서 영감을 받았느냐는 기자들의 질문에 티시는 프리다 칼로와 그가 몹시 집착한 세 가지라고 대답했다. 종교, 관능, 마지막으로 등의 통증과 함께 죽음을 넘나드는 투쟁의 결과로 얻은 인체에 대한 고찰이었다.

그 컬렉션에서 티시는 자신이 사랑한 레이스와 프린지[29]뿐 아니라 그의 전문 기법인 데그라데[30], 즉 가장 밀도가 높은 안료에서부터 가장 가벼운 색조까지 섬세하게옅어지는 패브릭 기술을 과시했다. 금색이 어린 흰색 직물로 제작한 기다란 띠에는크리스털과 진주로 만든 반짝이는 해골 모양 아플리케를 부착하고, 작은 뼈처럼 생긴 지퍼까지 달았다.

무려 1600시간에 걸쳐 스와로브스키 크리스털 수백 개를 촘촘히 엮어 만든 캣슈트[31]들은 마치 빛나는 해골처럼 보인다. 워낙 무거워서 옮기는 것조차 불가능했던몇몇 드레스들은 프리다의 근사하고도 도전적인 태도를 드러내듯 한자리에 가만히고정해 놓아야 했다.

28 Riccardo Tisci, 1974~ , 이탈리아의 패션 디자이너로 지방시, 버버리 등에서 활약했다.
29 fringe, 솔이나 스카프의 가장자리에 붙이는 술 장식.
30 dégradé, 색조를 서서히 변화시키는 방식을 가리키는 패션 용어다. 영어의 '그러데이션'과 같다.
31 Catsuit, 니트로 만든 여성용 보디슈트로, 주로 발레리나가 연습할 때 착용하는 긴 레오타드를 가리킨다. 검정레오타드가 고양이를 연상케 해 이런 명칭이 붙었으며 소재와 스타일이 다양해져 오늘날 외출복으로도 입는다.

티시의 컬렉션에 나타난 해골들은 한편으로는 프리다의 집 곳곳에 매달려 있던 파피에 마셰 유다 모형을 떠올리게 한다. 프리다의 삶에 편재한 죽음의 짓궂은 아이러니가 떠오르지 않을 수 없다.

지방시는 빅토리아 앨버트 박물관 전시에 출품한 디자인 하우스 중 하나였다. 그중 뼈처럼 하얀 베일, 설화 석고, 크리스털, 진주 들로 아름답게 장식한 '죽음의 꽃'(Flor de Muerto)이라는 드레스는 프리다가 현대 디자인에 끼친 예술적 영향력을 기리기 위한 작품이었다. 등골이 오싹해지는 티시의 컬렉션을 보았다면 프리다 역시 무척이나 즐겼을 것이 분명하다.

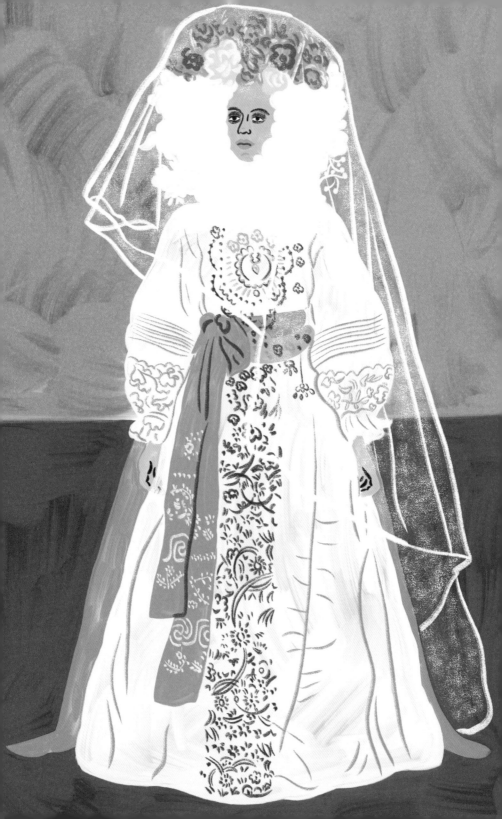

크리스티앙 라크루아

프랑스 패션 디자이너 크리스티앙 라크루아는 스타일 면에서 여러 감성을 프리다 칼로와 공유한다. 그는 대담한 색상, 서로 충돌하는 무늬, 손으로 직접 비즈를 붙이고 술을 달고 자수를 놓는 작업을 사랑했으며 호화로운 복식에 여유로운 기운을 더함으로써 자신의 스타일을 동시대 디자이너들과 차별화했다.

1998년 봄 패션쇼는 자신의 뮤즈에 대한 오마주로, 보다 직접적으로 프리다의 모습을 연출했다. 모델들의 이마에 일자 눈썹을 그렸고, 그를 대표하는 땋은 머리를 한 층 부풀려 큰 천 조각으로 얽어 거대한 벌집처럼 보이도록 스타일링했다.

이후 2002 봄 오트 쿠튀르 패션쇼에서 라크루아는 쿠튀르 패션쇼의 전통 피날레로 프리다의 신부 의상을 재창조했다. 프리다의 그림 <테우아나로서의 자화상> 속 모습처럼 모델은 상징적인 레스플란도르 케이프를 걸치고, 하늘하늘한 프릴이 달린 띠를 둘렀으며, 커다란 색색깔 꽃들을 높이 장식한 머리에서는 최고로 호화로운 하얀 레이스 베일이 파도처럼 흘러내렸다.

템펄리 런던

미국 아카데미 영화제에서 수상한 영화, <프리다>(Frida, 2002)가 파도처럼 세계를 휩쓸며 프리다마니아의 불꽃을 일으켰던 2005년, 앨리스 템펄리[32]는 가을 패션쇼에서 프리다 칼로에게 영감 받은 컬렉션을 선보였다.

시대를 이끌던 예술가의 어둡고도 눈부신 스타일에 대한 오마주로서 템펄리는 짙은 자주색과 라즈베리 레드의 풍부한 보석 빛깔 컬러 팔레트에 주목했고, 하늘거리는 파티 드레스를 컬렉션의 대표 작품으로 택했다.

템펄리는 프리다의 코르셋을 본떠 허리선에 세심한 장식 리본을 달았고 직물 무늬가 추상적인 해골 형태로 보이도록 했다. 또 모델들의 머리에 강렬한 붉은색을 띠는 벨벳 머리 장식을 착용하도록 함으로써 자신의 패션쇼에 영감을 준 스타일 아이콘이 누구인지 의심할 여지를 조금도 남기지 않았다.

[32] Alice Temperley, 1975~ , 영국의 패션 디자이너. 2002년 템펄리 런던을 론칭했으며 영국의 랄프 로렌으로 불리기도 한다.

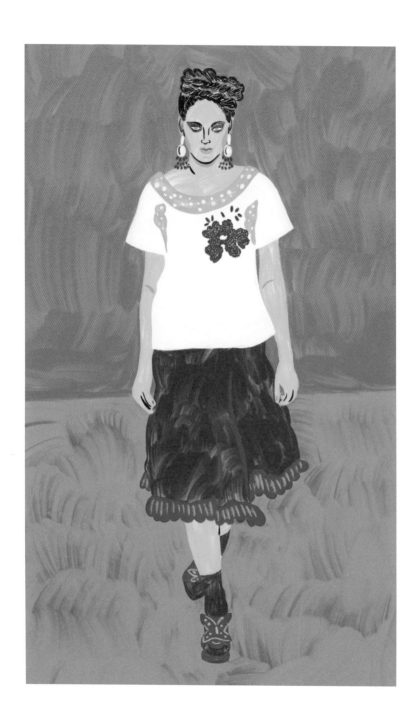

클레먼츠 히베이루

클레먼츠 히베이루[33]의 디자인 듀오인 수잔 클레먼츠와 이나시우 히베이루[34]는 2005년 가을 기성복 컬렉션을 준비하며 가장 자주 모방의 대상이 된 프리다의 패션 감성 몇 가지를 선보였고, 보는 이들에게 놀라움을 선사했다.

1930년대 스타일의 예쁜 티 드레스[35]와 여성적인 카디건 들을 장식한 정열적인 붉은 꽃 아플리케들부터 호화로운 검정 벨벳과 반짝이는 스팽글이 요술을 부리는 고딕 스타일까지, 패션쇼 전체에 프리다의 이미지가 점점이 흩어져 있다. 프리다가 즐겨 입은 전통 치마처럼 밑단의 러플이 시선을 사로잡는 몇몇 스커트는 속에 페티코트를 받쳐 풍성하게 연출했다. 이를 포함한 여러 A라인 스커트 모두가 프리다의 정신을 드러낸다. 단단하게 땋은 머리카락은 왕관처럼 머리 위에서 똬리를 틀었고 붉은 가죽 플랫폼 샌들[36] 전면에서는 고혹적인 나비들이 춤을 추고 있다.

모델들은 또한 플랫폼 샌들 안에 양말을 여러 겹 겹쳐 신었다. 한 어린 소녀가 정체성을 완성해 가는 여정의 첫 발걸음을, 다리의 불완전함을 감추는 동시에 드러내고자 했던 프리다의 이야기를, 그 역사를 섬세하게 재연해 낸 것이다.

33 Clements Ribeiro, 1990년대 초 설립한 런던 기반의 패션 하우스. 여성스러운 디자인, 대담한 무늬, 고급스러운 니트웨어로 유명하다.

34 Suzanne Clements,1969~ , Inacio Ribeiro,1963~ , 클레먼츠는 영국, 히베이루는 브라질 출생의 패션 디자이너로 두 사람은 런던 미술 학교에서 만나 결혼했다. 패션 하우스 클레먼츠 히베이루를 공동으로 설립해 운영하고 있다.

35 tea dresses, 오후의 차 마시는 모임 때 입기 위한 드레스. 상대적으로 격식을 덜 갖추었으며 입기 편안한 스타일이다.

36 platform sandal, 일반적으로 두꺼운 통굽이 있는 샌들을 이르나, 밑창과 굽을 분리하거나 스틸레토 스타일로도 제작한다. 고대 그리스 배우들이 키가 커 보이기 위해 신은 신발에서 유래했다.

컬트 아이콘

"삶이 선사하는 아주 작은 즐거움이라도 느끼지 못한 채
이 세상을 떠나는 것은 가치 없는 일이에요."

대중문화의 아이콘으로서 프리다 칼로는 앤디 워홀[37], 밥 말리[38], 그리고 에바 페론[39]과 나란히 한다.

프리다는 미국 작가 바버라 킹솔버[40]의 <라쿠나>[41]를 포함한 소설들과 미국 아카데미 시상식 2관왕을 차지한 영화, <프리다>에 영감을 주었다. '프리다 칼로'는 멕시코 여배우 셀마 헤이엑(Salma Hayek)이 최고의 가수 마돈나를 제치고 따낸 최고의 역할이었다. 또 커피 잔부터 화려한 쿠션, 토트백과 심지어는 코로나19 바이러스를 막는 마스크에 이르는 수많은 일상적이고 실용적인 물품들에서 우리와 시선을 마주치는 프리다의 이국적인 모습을 발견할 수 있다.

프리다가 세상에 전한 충격은 너무나도 커서 그 사실을 실감하거나 그의 예술적이고 미학적인 유산이 담긴 무수한 것들을 묘사하려면 새로운 단어가 필요할 정도였다. 이런 필요에 따라 프리다마니아가 태어났다. 그뿐만이 아니다. 지난 20년 동안

37 Andy Warhol, 1928~1987, 미국의 화가이자 영화 제작자. 팝아트를 대표하는 인물이다.
38 Bob Marley, 1945~1981, 자메이카의 음악가. 미국과 자메이카의 대중음악을 혼합한 개성적인 음악을 선보였으며 웨일러스라는 그룹을 결성해 활동했다.
39 María Eva Duarte de Perón, 1919~1952, 빈민가에서 태어나 배우로 활동하다가 아르헨티나의 영부인이 되었다. '에비타'라는 이름으로 더 잘 알려졌다.
40 Barbara Kingsolver, 1955~ , <라쿠나>로 2010년 오렌지상을 수상했다. 아프리카를 배경으로 한 가족의 비극을 그린 소설, <포이즌우드 바이블> 등을 썼다.
41 The Lacuna, 디에고 리베라, 프리다 칼로, 레온 트로츠키 등의 실존 인물과 허구의 인물을 엮어 쓴 소설. 우리나라에는 <화가, 혁명가, 그리고 요리사>라는 제목으로 2014년 출간되었다.

프리다의 삶과 작품, 옷장은 한 땀씩 조심스럽게 풀린 후 새로이 직조되어 왔다. 그렇게 준비된 전시회들은 연이어 입장권이 매진되고, 출간된 책들은 베스트셀러를 기록하며 끝없이 절정으로 나아가고 있다.

오늘날 프리다만큼 예술가로서 사랑받고 페미니스트 아이콘으로 존경받는 이는 드물다. 우리는 불능에 맞서던 그의 인내를 칭송하고 메스티소라는 (혼혈) 유산에 품었던 자부심을 사랑하며, 프리다 고유의 대담한 스타일에 매료된다. 고국 멕시코에서 그는 국보로 추앙받고, 그가 어린 시절을 보낸 집, 라 카사 아술은 이제 프리다 칼로 박물관이 되어 한 해에 30만 명이 넘는 관광객이 줄을 잇는다.

널리 퍼진 존재감, 담대한 삶, 그리고 미술, 패션, 영화, 문학을 경계 없이 넘나들며 발견되는 그의 눈부신 스타일 등 프리다와 프리다마니아는 이 세상의 문화 전반에 뚜렷한 족적을 남겨 놓았다. 프리다 칼로는 오늘날 전 세계 수십 만 명의 집에서, 삶에서, 마음속에서 영원한 자유를 누리고 있다.

Frida's Fashion Manifesto

프리다의 패션 성명서

성명서

프리다는 스타일에 관해서라면 규칙에 순응하기보다 독창적인 법칙과 새로운 용어를 만들어 나갔다.

그는 파괴자이자 무정부주의자였다.

펑크 예술가이자 완벽주의자였다.

아방가르드 예술가이자 뛰어난 스타일리스트였다.

패션으로 마법을 부리는 위대한 제사장이었다.

그의 마법 물약들에서 스타일에 대해 몇 가지를 배울 수 있다. 이제 그 필수 계명을 살펴보자.

가장 중요한 액세서리는 **태도**다.

입을 것, **수선할 것**, 그런 다음 영원히(ad infinitum) 입고 또 입을 것

잘 모르겠으면 **더하라!**

열 손가락 = **커다란** 반지 열 개

열정을 위한 빨강, **사랑**을 위한 파랑

부끄러운가? 당신의 **스타일**을 대담하게 **드러내라**

귀걸이가 **거대**하지 않다면 버려라

바느질 정도는 배워라, **게으른 것!**

보물 찾기는 **까치**처럼

카메라를 향해 **절대** 웃지 말라

포즈를 취할 것, 표정을 **가다듬을 것**

패션에 **마법**을 부리고 싶다면 **기분**을 따르라

당신만의 **예술**을 솔직하게 드러내라

당신이 등장하는 소리를 사람들이 확실히 **듣게** 하라

일요일을 위해 당신의 **제일** 좋은 옷을 **절대** 아끼지 말라

당신의 **흠**을 박수갈채의 대상으로 바꾸어라

복수는 멋진 의상이다

젠더 규범 – 순응하지 **말 것!**

밋밋한가? 색을 입혀라!

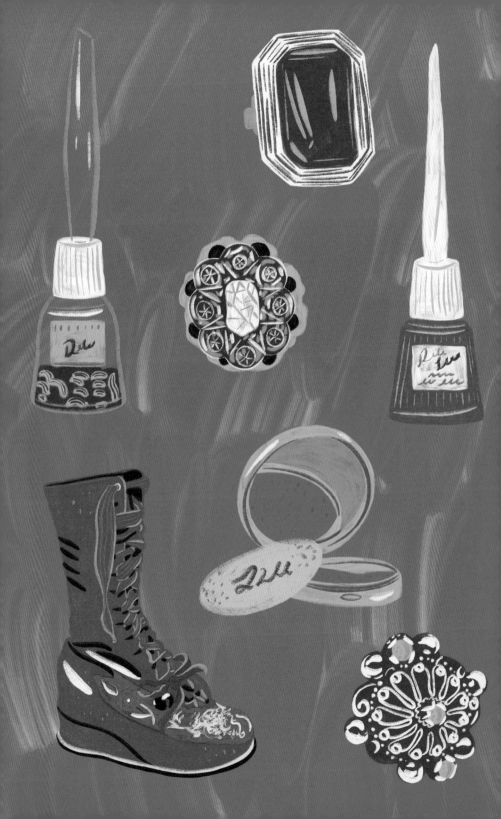

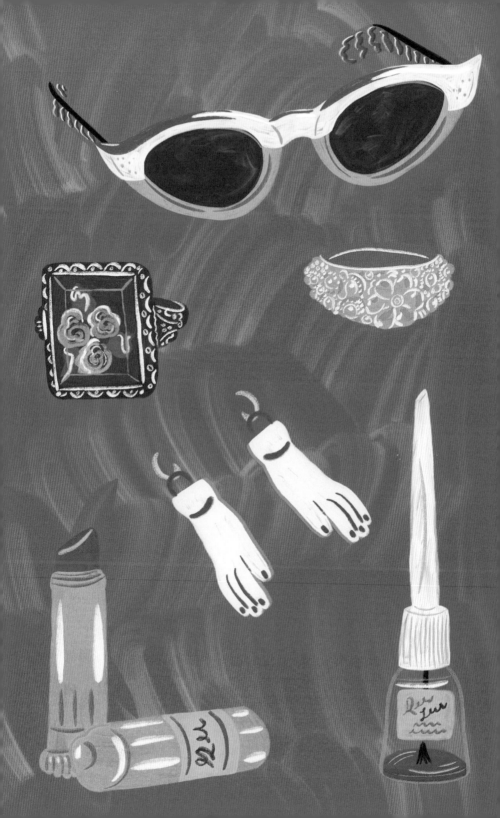

참고 자료

Álvarez Bravo, Lola, and Salomon Grimberg, *The Frida Kahlo Photographs*, Distributed Art Publishers, New York, 1991

Freund, Gisèle, *Frida Kahlo: The Freund Photographs*, Abrams, New York, 2014

Herrera, Hayden, Frida, *A Biography of Frida Kahlo*, Bloomsbury, London, 1989

Grimberg, Salomon, *I Will Never Forget You: Frida Kahlo and Nikolas Muray*, Chronicle Books LLC, USA, 2006

Miyako, Ishiuchi, *Frida*, RM Mexico, 2013

Levine, Barbara, and Stephen Jaycox, *Finding Frida Kahlo*, Princeton Architectural Press, New York, 2009

Martínez Vidal, Susana, *Frida Kahlo, Fashion As The Art Of Being*, Assouline Publishing, New York, 2016

Pocket Frida Kahlo Wisdom, Hardie Grant Books, London, 2018

Poniatowska, Elena, and Carla Stellwag, *Frida Kahlo, The Camera Seduced*, Chatto and Windus, London, 1992

Wilcox, Claire, and Circe Henestrosa, *Frida Kahlo: Making Her Self Up*, V&A Publishing, London, 2018

p. 16: Grimberg, S. 2004–2005 'Frida Kahlo's Still Lifes: "I Paint Flowers So They Will Not Die"', *Woman's Art Journal*, vol. 25, no. 2, p. 1

p. 18: *Pocket Frida Kahlo Wisdom*, Hardie Grant, London, 2018, p. 76

p. 21: Diego Rivera, *My Art, My Life: An Autobiography*, quoted in Herrera, Hayden, *Frida, A Biography of Frida Kahlo*, Bloomsbury, London, 1989, p. 32

p. 22: *Pocket Frida Kahlo Wisdom*, Hardie Grant, London, 2018, p. 28

p. 24: Herrera, Hayden, *Frida, A Biography of Frida Kahlo*, Bloomsbury, London, 1989, p.65

p. 26: *Pocket Frida Kahlo Wisdom*, Hardie Grant, London, 2018, p. 13

p. 35: *Pocket Frida Kahlo Wisdom*, Hardie Grant, London, 2018, p. 47

p. 36: *Pocket Frida Kahlo Wisdom*, Hardie Grant, London, 2018, p. 35

p. 40: Herrera, Hayden, *Frida, A Biography of Frida Kahlo*, Bloomsbury, London, 1989, p. 109

p. 50: *Pocket Frida Kahlo Wisdom*, Hardie Grant, London, 2018, p. 20

p. 53: Levine, Barbara, and Stephen Jaycox, *Finding Frida Kahlo*, Princeton Architectural Press, New York, 2009, p.242

p. 63: Weatherwax, John M., 'The Queen of Montgomery Street', cited in Wilcox, Claire and Circe Henestrosa, *Frida Kahlo: Making Her Self Up*, V&A Publishing, London, 2018, p. 146

p. 74: *Pocket Frida Kahlo Wisdom*, Hardie Grant, London, 2018, p. 18

p. 83: Freund, Gisèle, *Frida Kahlo: The Freund Photographs*, Abrams, New York, 2014, p.26

p. 86: *Pocket Frida Kahlo Wisdom*, Hardie Grant, London, 2018, p. 80

p. 88: *Pocket Frida Kahlo Wisdom*, Hardie Grant, London, 2018, p. 12

p. 92: Tsaneva, Maria, *Frida and Diego: Quotes*, Lulu Press, 2013

p. 96: Wilcox, Claire, and Circe Henestrosa, *Frida Kahlo: Making Her Self Up*, V&A Publishing, London, 2018, p. 146

p. 99: Fuentes, Carlos, and Sarah M. Lowe, *The Diary of Frida Kahlo: An Intimate Self-Portrait*, Bloomsbury, London, 1995, p. 205

p. 107: *Pocket Frida Kahlo Wisdom*, Hardie Grant, London, 2018, p. 15

p. 111: *Pocket Frida Kahlo Wisdom*, Hardie Grant, London, 2018, p. 71

p. 119: *Pocket Frida Kahlo Wisdom*, Hardie Grant, London, 2018, p. 25

p. 122: Fuentes, Carlos, and Sarah M. Lowe, *The Diary of Frida Kahlo: An Intimate Self-Portrait*, Bloomsbury, London, 1995, p. 247

p. 127: *Pocket Frida Kahlo Wisdom*, Hardie Grant, London, 2018, p.74

p. 130: *Pocket Frida Kahlo Wisdom*, Hardie Grant, London, 2018, p. 73

p. 133: *Pocket Frida Kahlo Wisdom*, Hardie Grant, London, 2018, p. 69

p. 136: Levine, Barbara, and Stephen Jaycox, *Finding Frida Kahlo*, Princeton Architectural Press, New York, 2009, p. 230

p. 139: *Pocket Frida Kahlo Wisdom*, Hardie Grant, London, 2018, p. 10

p. 140: Jean Paul Gaultier, quoted in Martínez Vidal, Susana, *Frida Kahlo, Fashion As The Art Of Being*, Assouline Publishing, New York, 2016, p. 146

p. 144: Alexander, Hilary, 2011, *First look at 'Alexander McQueen: Savage Beauty'*, viewed 14 December 2021, www.fashion.telegraph.co.uk

p. 162: *Pocket Frida Kahlo Wisdom*, Hardie Grant, London, 2018, p. 72

감사의 말

기대를 놓을 뻔한 저를 믿고 이런 마법 같은 기회를 주신, 하디 그랜트(Hardie Grant)의 훌륭한 편집인 카잘 미스트리(Kajal Mistry)에게 가장 먼저 감사 인사를 전합니다. 이 글을 쓰는 동안 저를 이끌어 주고 마구 뒤섞인 생각에 틀을 잡아 주신 첼시 에드워즈(Chelsea Edwards)에게도 감사드립니다. 보기 드문 뛰어난 실력으로 이 아름다운 책에 생명을 불어넣은 카밀라 퍼킨스(Camilla Perkins)에게도 감사와 존경의 뜻을 전합니다. 당신이 창조해 낸 화신은 프리다 칼로만큼이나 매력적으로 생동합니다.

이미 출간된 훌륭한 저작물들에서 큰 도움을 받았습니다. 각각의 작품 속에 작은 천국들이 있었고, 프리다의 세상에서 나 자신을 잊을 수 있었습니다. 무엇보다도 헤이든 헤레라와, 그의 훌륭한 전기에 크게 빚졌습니다. 프리다에 대해 아주 세세한 부분까지 알 수 있게 해 주고 그를 마치 친구처럼 느낄 수 있게 해 주었습니다.

언제나 제게 빛이 되어 주신 어머니, 매사 더 좋은 방향으로 이끌어 주셔서 감사합니다. 아버지, 당신은 우리를 정신적으로 성숙하게 해 주시고 프리다 칼로처럼 대담하게 생각할 수 있는 용기를 북돋워 주셨습니다. 황금보다 귀한 지지를 보내 준 이보(Ivo)의 '노나(Nonna)'와 '그람파(Grampa)'가 없었다면 이 일을 해내지 못했을 것입니다. 매트(Matt), 내가 비틀거릴 때마다 오이처럼 시원하고 바위처럼 단단하게 옆에 있어 줘서 고마워. 말로 표현할 수 없을 만큼 당신을 사랑해. 그리고 이보야, 네가 태어난 순간부터 너는 나의 햇살이었어. 나는 이 책을 쓰며 너를 키웠고, 너는 이 책과 함께 자랐단다. 두 사람 모두 무척 자랑스러워.

그리고 프리다에게, 결코 끝나지 않는 당신의 마법에 감사합니다.

작가에 대하여

찰리 콜린스(Charlie Collins)는 고객이 유행에 휩쓸리지 않고 품질과 실용성에 중점을 두고 옷장을 관리할 수 있도록 돕는 패션 컨설턴트이자 스타일리스트다. 개인이나 기업 고객을 대상으로 패션 분야에서 10년 넘게 일하며 필요 없는 아이템들이 재판매되거나 기부를 통해 보다 가치 있게 쓰이도록 했다. 콩고민주공화국 지역사회 모델인 말라이카 채러티(Malaika Charity)의 대사로 활동하고 있다. 이를 통해 400명이 넘는 소녀와 그 가족이 도움을 받고 있다. 프리다 칼로의 오랜 팬이며, '창조적인 옷장'(Creative Wardrobe)이라는 커뮤니티를 설립하고 보물 같은 빈티지 물품이나 구제 물품을 찾아 다닌다. 남편 매트와 아들 이보, 메인쿤 고양이, 울프와 함께 이스트서식스주(East Sussex) 루이스(Lewes)에 살고 있다.

옮긴이의 말

그 외출이 즐겁기를,
가서 아름다웠다 말할 수 있기를

번역을 하는 동안 몸 여기저기가 아팠다. 오랜 시간 앉아 있으려니 허리가 끊어지고 골반이 틀어질 듯했고, 통증으로 손가락 마디의 존재를 시시각각 느꼈으며, 종일 모니터를 응시하는 탓에 안구가 자갈처럼 안와에서 덜그럭거렸다. 특별히 병을 앓는 것도 아니고 어딘가 다친 것도 아니었다. 일을 하면서 불편하고, 일상생활을 하면서 신경 쓰이는, 딱 그 정도였다. 그런데도 몸 여기저기의 통증은 나를 지치게 했다. 수시로 불안했고, 때때로 우울해졌다. 고작 그 정도로.

프리다 칼로라는 화가를 알게 된 계기는 <부서진 기둥>(The Broken Column)이라는 작품이었다. 늪인지 사막인지 모를 어두운 벌판, 벌거벗은 상반신, 죄어 있는 몸 여기저기 박힌 크고 작은 못들, 점점이 흩뿌려진 눈물, 척추가 있어야 할 자리에 세워진 금세라도 무너질 듯한 기둥 하나.
처음 그 그림을 마주한 단 몇 초의 찰나, 기둥이 소총으로 보였다. 몸에 내장되어 언제든 마음만 먹으면 방아쇠를 당길 수 있는 총 한 자루. 턱 아래를 겨누어 뇌를 뚫고 두개골을 관통할, 절대로 실패할 일 없이 언제든 죽음과 손잡게 해 줄 장치. 그것은 착각, 혹은 착시, 혹은 무의식이었을까. 어떤 거장의 눈에는 초현실주의였겠지만 프리다에게는, 프리다가 말했듯 그 그림은 초현실주의가 아니라 "가장 솔직한 현실"이었을 것이다.

그리고 또 하나의 "가장 솔직한 현실"이 프리다 사후에 발견되었다. 라 카사 아술의 욕실을 비롯한 프리다의 개인 공간이 공개된 것이다. 남편 디에고 리베라의 결정으로, 뒤이어 유언 집행인 역할을 맡았던 한 사람의 알 수 없는 마음으로, 약속했던 15년이 50년이 된 후에야 사람들의 눈으로부터 숨겨졌던 하나의 세상이 모습을 드러냈다.

그 오랜 세월 잠들어 있던 옷, 액세서리, 화장품, 사진, 편지 들은 놀라울 정도로 보존 상태가 좋았다고 한다. "멈추었던 시곗바늘"이 다시 움직인 순간, 기록 관리사들은 그곳에서 어떤 존재감을 느꼈다고 입을 모아 전한다. 프리다의 의복들이 "밤이면 유독 무겁게 느껴지곤" 했다가 "해가 뜨면 다시 가벼워"졌다는 것이다. 애정을 품고 오래 곁에 둔 물건에 영혼이 깃든다는 이야기가 새삼 떠오른다. 그렇다면 피카소에게 선물받았지만 미처 발견되지 못한 손 모양 귀걸이 한 짝도 어쩌면 "이전 주인이 누구인지 전혀 짐작하지 못하는 어떤 이의 귀"에서 언젠가의 행복감과 충만감으로 반짝거리고 있을지도 모르겠다. 어떤 이가 프리다가 사랑했던 레블론 화장품을 바르고 겔랑의 샬리마르 향수를 뿌릴 수도 있다고 생각하면, 우이필과 레스플란도르를 입었을 수도 있다고 생각하면 정말로 "근사하지 않은가?"

패션은 아무나 다가설 수 없는 낯설고 화려한 세계처럼 느껴진다. 인간 생활의 세 가지 기본 요소라는 '의식주(衣食住)'의 그 '의'와는 동떨어진 세상이라고 말이다. 그러나 어쩌면 패션은 인간의 본성에서 탄생한 것일지도 모르겠다. 약점을 감추고 보다 강해 보이고자 하는, 살아남고 살아가고자 하는 모든 동물의 본능 말이다.

어린 프리다 칼로가 잔인한 아이들의 놀림에서 자신을 지켜 내기 위해 여윈 오른 다리 위로 양말을 여러 장 겹쳐 신었던 것처럼, 코르셋을 숨기려 품이 큰 우이필을 입으면서도 그 코르셋에 붉은 낫과 망치를 그려 넣었던 것처럼, 혼혈이라는 혼합성과 "두 사람의 프리다"에서 비롯한 이중성을 탐하며 의식적으로 옷과 액세서리를 걸쳤던 것처럼, 짙은 일자눈썹을 그린 한편 분홍색 블러셔를 발라 열정적인 투사인 동시에 정열적인 여자이고자 했던 것처럼, 풍성한 머리를 곱게 땋기도 하지만 짧게 잘라 단호한 결의를 표했던 것처럼, 제 기능을 하지 못하는 망가진 발을 아름다운 빨간 신발로 무장했던 것처럼.

도로시의 마법 구두와 크리스찬 루부탱의 스틸레토 힐이 그랬듯, 프리다 칼로의 붉은 부츠가 그를 영원히 행복한 세상으로 데려다주는 생각을 해 본다. 빨간 부츠를 신고 떠난 그 "외출이 즐겁기를", 비록 "다시는 돌아오지 않"더라도 "가서 아름다웠더라고 말"(피천득, <소풍>에서)할 수 있었기를 바라며.

옮긴이 **박경리**

프랑스 누벨 소르본 대학교에서 비교문학으로 석사 학위를 받았다. 출판 편집자로 일했다.
번역한 책으로 <여름의 겨울>, <과일 길들이기의 역사>, <유럽, 소설에 빠지다>(공역) 등이 있다.

프리다, 스타일 아이콘
불멸의 뮤즈, 프리다 칼로의 삶과 스타일에 관한 이야기

초판 1쇄 발행 2023년 6월 26일

지은이 찰리 콜린스
일러스트 커밀라 퍼킨스
옮긴이 박경리

펴낸곳 브.레드
책임편집 이나래
편집 김태정
교정교열 최현미
디자인 아트퍼블리케이션 디자인 고흐
마케팅 김태정
인쇄 (주)상지사P&B

출판 신고 2017년 6월 8일 제2017-000113호
주소 서울시 중구 퇴계로 41길 39 703호
전화 02-6242-9516 | **팩스** 02-6280-9517 | **이메일** breadbook.info@gmail.com

ISBN 979-11-90920-36-0

b.read 브.레드는 라이프스타일 출판사입니다. 생활, 미식, 공간, 환경, 여가 등
개인의 일상을 살피고 삶의 길잡이가 되는 이야기를 담습니다.